孝穆刻竹

以学行書目

謝稚柳題

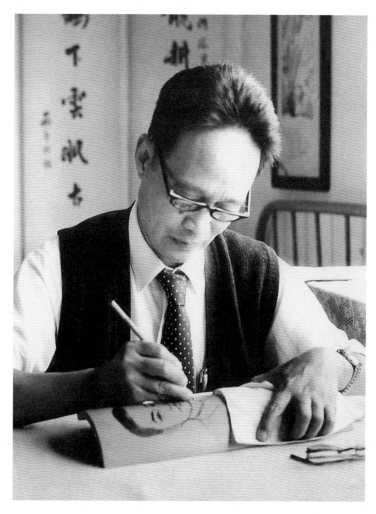

徐孝穆（1916–1999）

吴瑞贤物微此
仍上进喻昭之小
搂取以此题局题
一九五一年六月
美口柳亚子

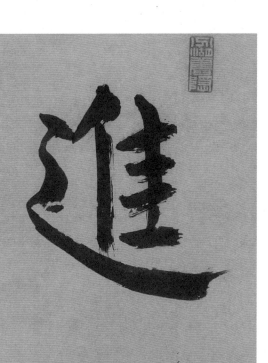

柳亚子题 "进贤楼"

竹刻艺术家徐孝穆

赖少其

　　1952 年到 1959 年，我在上海工作，先认识唐云，经他介绍，认识徐孝穆同志。徐孝穆 1916 年生于江苏苏州，是柳亚子先生的外甥，从小侍柳先生左右，深受书画熏陶，是我国著名竹刻大师。解放前，因徐孝穆住进贤路，柳亚子替他写了一个匾，名曰"进贤楼"，后来他迁万航渡路新居，吴作人为他写匾"万航楼"，我因他住在十二楼，是他创作、学习、生活之处，遂题"凭栏阁"三字以赠。

　　我在沪时，得一紫檀笔筒，其色如漆，似枣心木，唐云在笔筒底处写"少其长物"，书法大师白蕉为我画兰，并替我写诗一首："我有刀如笔，安知笔非刀？平时作尘拂，作战当梭镖。"字如龙蛇，婉转飞动；兰如韭草，馨郁沁人。徐孝穆刻之，或深或浅，鬼斧神工，使人惊叹。白蕉又用蝇头小楷为我写一赞语："刻而不刻者为能品，不刻而刻者为妙品，铁笔错落而无刀痕者为神品。"徐孝穆竹刻，不仅保存原作的特征，使人一看，便能分辨某人所作，若如此，不过能品而已；但徐孝穆竹刻，在原作的基础上予以升华，使其更高、更生动、更美，这美是属于徐孝穆自己独具的，所以我说它是妙品和神品，真是"神乎其技矣"。不论深镌浅刻，留青浮雕，有平雕直入的，有薄刀斜披的，无所不能，无所不精。老舍先生生前，赞徐孝穆竹刻"有虚有实，亦柔亦刚"。郭沫若、何香凝、叶遐庵、黄炎培、柳亚子、丰子恺、邓散木等都曾为他的数十册竹刻艺集签题。

端木蕻良说："徐孝穆的刻刀能把王个簃的画，吴作人的隶书，黄胄的人物，都在刀痕中体现的个性来。"还说："孝穆操刀，不但丝毫毕现，而且风骨峥嵘，这就更觉难得了。"

孝穆在刻竹的同时，也向其他方向发展，他刻的宜兴紫砂壶也饶有风味。他还刻砚，也体现了很深的功力。孝穆的艺术，正在向"广"和"深"探索，这是令人可喜的事。

徐孝穆的竹刻有平底、光底、毛底、沙底之分，这是原作所无的，他却能加以创造，使其起伏有致，备感生色。徐孝穆曾为钱瘦铁刻梅花，常为唐云刻荷花，俨似钱瘦铁、唐云真迹；为谢稚柳刻宋元花鸟，又别具一格。徐孝穆说："竹刻艺术要把画家原作那种气质、个性、风格、精神毕肖地再现。"他能把朱屺瞻用笔的秃、老、辣表现出来；对关良的戏剧画也能表现其"拙"趣；叶浅予的舞蹈，婀娜多姿；黄胄的《米芾拜月图》，把米元章的癫狂，跃然竹上。

古人有云："物有美恶，施用有宜；美不常珍，恶不终弃。"诚如罗丹说过："美是到处都有的，对于我们的眼睛，不是缺少美，而是缺少发现。"徐孝穆在竹刻艺术中，表现了人所难以表现的美。这是因为，他独具慧眼，能化平淡为神奇，这是最为可贵的地方。

（原文刊登于 1986 年 6 月 11 日《人民日报》海外版第七版）

笔错落而无刀痕

书为神品公孙大

娘舞剑器器自如

而已美感之为笔多

作怪而思日长起意画书

之以示 题顺

孝穆仁兄 觉 癸亥

竹 老赖 癸卯

冬日

圆而泽则刚方而
薄如蝉翅石子
若掩泥曲如钗
殷直如垂露观
子云偻刻而不刻
者为能品不刻而

赖少其题徐孝穆刻竹

追忆父亲徐孝穆

徐维坚

我父亲徐孝穆（1916—1999），名文熙，号洪，字孝穆，出生于江苏省吴江市黎里镇，1932年苏州中学毕业，考入上海新华艺术专科学校上学，从此基本上一直生活在上海，曾任上海博物馆保管部副主任、上海博物馆科学实验室主任、上海市文管会编纂、上海建人业余艺术专科学校校长。为上海市文史研究馆馆员、中国民主促进会上海市常委等。

徐孝穆一生热爱祖国传统艺术，在篆刻、书法、绘画、雕刻等领域都有建树，创作了一大批精美的竹刻、木刻、石刻、壶刻艺术作品，尤其是他的竹刻艺术作品，受到了国内外的广泛赞誉，成为一代独具风格的竹刻艺术家。

刀耕毕生

父亲家乡江苏黎里镇，是一个具有浓郁文化底蕴的江南古镇。徐姓是黎里镇的八大姓之一。徐孝穆叔祖父徐世泽，号芷湘，清同治举人。因佩服晚

清杰出书法家何子贞（绍基，别号蝯叟），故取"次蝯"别号。徐芷湘考中举人后，当过律师，在苏州、上海开过律师事务所，但多数时间还是在黎里家乡读书写字。他写得一手好书法，又是前清宿儒，经常有人求书书法对联，年幼的徐孝穆总是被叫去磨墨、裁纸当助手。芷湘叔祖让他每日临摹字帖，先是颜真卿，后是张旭、米芾，最让徐孝穆得心应手的还是晚清杰出书法家何绍基。就这样，父亲从小跟叔祖父学习书法，并对篆刻产生了浓厚的兴趣。

我奶奶郑琇亚与中国近代革命文学团体南社的创始人之一、著名诗人柳亚子的夫人郑佩宜是亲姐妹。郑佩宜婚后随柳亚子也居住在黎里镇。幼年徐孝穆常随母亲去姨母家玩耍。柳亚子很喜欢这位姨甥，有时让他帮自己研磨，手把手教以古诗文辞。

父亲徐孝穆五岁开始在私塾读书。1926年，刚满十周岁的他进入镇上的高级小学读书，直接插入四年级。黎里镇高级小学，前身是清朝嘉道年间修

松鶴精神鳶魚機趣

芝蘭氣味河海文章

徐世泽书法对联

建的书院，靠近褉湖，称作"褉湖书院"。这里环境典雅，墙上镶嵌着许多雕刻石板，字体和刻工都很好。小学里有一位劳作老师沈研云，蜡制品做得极好，而且擅长雕刻，发现徐孝穆喜欢书法篆刻，就主动加以指点。这时正当学校举行校庆，要展出一批学生的作品。沈研云老师亲自劈了两块竹爿，磨光后写好一副对联，叫来了徐孝穆。沈老师对他说："你把这副竹对联刻出来，我要挂在展览教室的大门上。"徐孝穆惊奇地睁着眼睛看着老师："让我刻竹头？""是呀，胆子大一点，拿去刻。"校庆开始了，全镇的父老陆续到学校参观，展览教室大门上的一副竹刻对联，赢得了镇上前辈的称赞。从此，徐孝穆迷上了竹刻。

徐孝穆最初刻竹，大都是在现成的竹制折扇的扇骨上，书写或者绘画后雕刻，有些是自书自画自刻，更多的是叔祖父徐芷湘书写绘画。叔祖父徐芷湘是他早期艺术创作的指导老师，也是他早期竹刻艺术

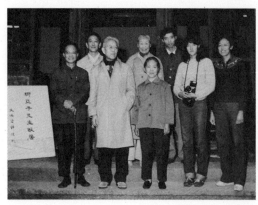

1981年10月黎里柳亚子故居合影。前排左起：徐孝穆、柳无忌、柳无非、柳淑文、柳光南，后排：柳光辽、高霭红、徐维坚。

创作的主要合作者。

1934年，父亲徐孝穆前往上海新华艺术专科学校求学，时任新华艺专教务长的汪亚尘十分欣赏这个年轻学生的艺术天分。在艺专，他还结识了潘天寿、褚闻韵、褚乐三等。汪亚尘让徐孝穆在课余时间到自己家里来给予指导。在汪亚尘家，徐孝穆认识了齐白石、张大千、徐悲鸿几位艺术大师，领略了他们精湛的画艺。从在新华艺专读书，到1947年汪亚尘赴美国耶鲁大学任教，徐孝穆雕刻的许多竹扇骨，都是汪亚尘专门为他绘画书写的。

新华艺专毕业后，徐孝穆在上海海关税务专门学校图书馆工作，任图书馆馆长。上海沦陷后，汪伪政府接管了学校，他毅然辞职，追随柳亚子夫妇到了香港，在黄炎培负责的民国政府"战时公债劝募委员会"从事抗日救亡工作。后来香港沦陷，又辗转回到上海。无论时势如何变化，无论是工作稳定，还是为失业奔波，父亲的竹刻艺术创作从来没有停

止过。在香港期间，黄炎培先生曾给徐孝穆赠诗一首，标题是"题吴江徐孝穆存印，三十年八月二十九日"，全诗如下："刀善藏宜慎，才逢匠不凡。文章出雕琢，造化入镌镵。血战淞波皱，四项笠泽帆。手痕泪俱下，心印口仍缄。照耀名千古，坚贞骨一函。浯溪犹待颂，刻画上云岩。"黄老盛赞了徐孝穆的篆刻技艺，同时赞赏他跟随自己投入抗战洪流，表达了自己亡国的悲愤和抗日的决心。

新中国成立后，父亲徐孝穆先在上海市文化局，后到上海博物馆工作，开启了文博工作的生涯。从1951年到1979年退休的二十八年时间里，他一直坚持竹刻创作，天天早晨六点半出发，利用上班前的一个多小时，以及中午休息和下班后的时间，在办公室刻竹，每天刻到天黑才回家。这二十多年是父亲一生竹刻艺术创作的多产期，雕刻了臂搁、扇骨、笔筒等近千件，篆刻印章几千方。退休以后，父亲有了更多的时间从事艺术活动，他不但继续从事竹

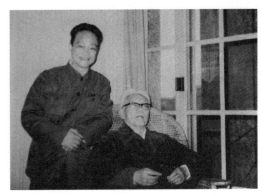

徐孝穆和巴金

刻创作，还上宜兴下肇庆考察，研究紫砂茶壶和端砚的雕刻，集中创作了一批壶刻、砚刻作品，直至80年代后期，奏刀才明显减少。

风格独具

竹刻是中华民族特有的一门传统造型艺术。明代中后期，尤其在江南文人墨客的倡导和推崇下，竹刻逐渐与中国传统的诗书画印融汇，演绎成独具特色的高雅艺术。它被文人雅士作为书斋案几清逸脱俗的陈设，乃至抒情遣怀、审美情趣的载体和人格理念、品行操守的象征。

竹刻艺术品的种类繁多，以雕刻技法分类有平面雕和立体雕两大类。平面雕以留青、阴刻为主；立体雕以浮雕、圆雕、透雕为主。圆雕大都取材竹根，因材施雕，刻成人物、动物、蔬果等摆件；透雕即镂空雕，往往与其他雕法配合使用，在雕刻香薰时使用最多。平面雕中的阴刻，又可以分为线刻、浅刻、深刻、陷地深刻等。在各类竹刻艺术作品中，浅刻与中国传统绘画和书法联系最紧。竹刻艺术家们以刀代笔，以竹子为载体，在竹材上运用线条、块面等表现手段，将书、画、诗、印等艺术形式融为一体，塑造艺术形象，反映社会生活，表现主观情趣，赋予竹子以新的生命，将观赏性与实用性结合在一起，给人们提供艺术欣赏和审美愉悦。

父亲徐孝穆竹刻主要采用的是阴刻中的浅刻技法，通常是在竹子的表面奏刀，品种有臂搁、笔筒、扇骨、镇纸、手杖等。父亲研究传承清嘉定周芷岩的竹刻技法，以画法施之刻竹，刀法变化，拗突抑扬，纤细曲折，刀笔混为一体。尤其在采用浅刻的方法来刻划中国传统的写意画的创作上有所突破，用铁笔在坚硬的竹子上表现写意国画和书法的笔法墨韵意境，不仅风骨峥嵘，而且清秀自然，形成了徐孝穆独有的艺术风格，再现了《竹人录》所云"浅深浓淡，勾勒烘染，神明于规矩之中，变化于规矩之外，

有笔所不能到而刀刻能得之"。一般来说，竹刻作品大多属于工艺美术范畴，但是，父亲徐孝穆将自己创作的竹刻作品升华成为了竹刻艺术品。

父亲交往合作的一大批中国画家，多数擅长写意画。早年他在新华艺专求学时，教授国画的王陶民、教务长汪亚尘等都是写意画大师。王陶民不仅耐心地指导父亲学习国画，而且十分支持父亲从事竹刻，并主张用浅刻的技巧来表现画的笔意，刻出雅致的韵味，使作品透出书卷气。汪亚尘亲自在徐孝穆拿来的扇骨上画鱼虾，画梅花，画竹子，由徐孝穆雕刻。汪亚尘最有特色和擅长的是泼墨金鱼，吸收西洋画法的透视效果，用传统中国画的笔法墨韵表现，惟妙惟肖。因这些写意画大师的培养熏陶以及与他们的合作，徐孝穆选择以浅刻为主的方法，逐步形成自己的竹刻风格起着决定作用。

父亲徐孝穆刻吴作人画的戈壁骆驼竹臂搁是一件不可多得的精品。淡淡的地平线横贯画面，远处隐约可见几个蒙古包，三匹骆驼随着身着皮袄的驼夫前行。父亲用浅薄披刀刻划了浅浅的地平线，突显了草原的深邃和开阔，画家用大片墨韵表现的骆驼绒毛，在雕刻家的刀下既有墨的韵味，又有驼毛的质感，松软间渗透古代石刻"犍陀罗"风格，驼的四蹄舒缓而有力度，饱蕴了沙漠之舟顽强的生命力，整幅画面虚实有致，主次分明，折射出茫茫旷野浓郁的生活气息。

上海中国画院画师谢之光画的写意猫竹臂搁，一只猫蹲坐在大石头上，寥寥几笔，猫的眼睛炯炯有神，尾巴只是淡淡的一拖。父亲在镌刻时，把尾巴刻深刻重，再看这只猫，精神抖擞，虎虎有生气，特别是这条尾巴，尤其传神。

钱瘦铁书画的《咏梅》词意双面刻臂搁，正面画了几乎满幅的老梅树干，枯笔干墨，含蓄深沉；

徐孝穆和朱屺瞻

徐孝穆和谢稚柳

树干上攀缘着新枝，花蕾拥簇相连，繁花盛开似锦。臂搁背面的竹黄上，行草书写毛泽东咏梅词一首。在竹臂搁的背面雕刻，因受到竹子向内弯的弧度影响，奏刀的角度比较难把握，父亲徐孝穆把满幅的书法雕刻得清秀隽永，笔法毕现。臂搁正面的老梅树干，经过雕刻后，画家笔下的枯笔焦墨，凝拙沉厚，粗犷老辣，体现了年代的沧桑和生命力的顽强；几枝新梅，刀法爽利，炯炯富有生气；盛开的花朵和待放的花蕾，婉约妖媚。老干新枝，相互映衬，配上背面的诗词书法，每一位欣赏者都可以从中获得无穷的审美情趣。

著名长寿国画家朱屺瞻的晚年画作，笔墨雄劲，气势磅礴，画面纵横交错，不拘一格，百岁时为父亲竹刻画的墨竹，竹叶层层叠叠，稚拙憨放，簇拥成团，叶尖有如他那时的书法，秃头枯笔敦厚，别有韵味。父亲刻出了其用笔独有的沉着苍劲和拙朴，唐云看了朱屺瞻画父亲刻的作品，感慨地说：

"只有孝穆侬才可以把朱屺老的画在竹头上这样刻出来啊！"

父亲徐孝穆在竹刻创作的同时，还创作了一批在其他材质上面浅刻的雕刻作品，主要有砚台上的石刻作品、砚台盖和木质笔筒上的木刻作品、紫砂茶壶上的壶刻作品等，还有少量的象牙扇骨刻、锡砚盖刻、广漆文具盒刻、椰壳刻、藤手杖刻等。由于都是采用浅刻的表现方式，用刻刀表现书画艺术的方式基本上是相同的。但是，由于材质的区别，父亲在镌刻的方法上，恰到好处地把握了不同之处，完整体现书法绘画的韵味。父亲徐孝穆创作和留存的这些石刻、木刻、壶刻的砚台、笔筒、茶壶作品，都具有很高的艺术观赏和实用收藏价值。

以艺会友

父亲徐孝穆从事竹刻、书法、篆刻、绘画艺术创作的几十年，也是广交朋友的几十年。他一生创

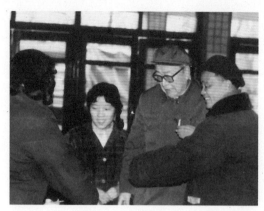

徐孝穆（右一）和唐云（右二）在上海建人艺术学校

作的数以千计的竹刻艺术作品，多数是与画家书法家朋友合作完成的。他从与朋友合作创作的一件件艺术珍品，以及与朋友艺术交往中建立发展的友谊中，获得充分的乐趣和享受，与其说是在艺术创作，不如说是以艺交友，以艺会友。

与父亲合作的艺术家不胜枚举，当代著名的书画家就有叶恭绰、汪亚尘、王陶民、陈半丁、蒋兆和、江寒汀、吴作人、肖淑芳、傅抱石、唐云、谢稚柳、陈佩秋、程十发、钱瘦铁、黄胄、周昌谷、来楚生、王个簃、朱屺瞻、谢之光、沈尹默、白蕉、赖少其、张大壮、关良、应野平、陆俨少、丰子恺、周碧初、叶浅予、黄幻吾、亚明、尹瘦石、陈文无、韩美林、乔木、吴青霞、富华、顾公度、徐元清、严国基，等等。书画家们为徐孝穆的竹刻在竹材表面书写绘画，竹刻家以自己独到的审美眼光和雕刻技艺，进行艺术再创作，珠联璧合，相映生辉。

与父亲徐孝穆合作最多的国画大师唐云，是海派国画代表之一，笔墨融北派的厚重与南派的超逸于一炉，清丽洒脱、生动自然。1938年唐云在上海大新公司举办个人画展，父亲与之相识，从此两人开始交往。后来父亲在上海博物馆工作，唐云在上海画院，合作交往更加频繁。父亲因为喜爱竹刻治印，把自己的寓所称为"竹石斋"，唐云有个别号"大石居士"，画室名"大石斋"，"大石斋"和"竹石斋"是他们经常在一起切磋艺术，聊天喝酒的地方。父亲的"竹石斋"所用的文具用品，凡是适合雕刻的，几乎全部成了雕刻艺术品，包括臂搁、笔筒、印泥盒、印章盒、文具盒、笔架、砚台、砚台盖、茶叶罐、茶壶、手杖，甚至二胡的竹琴竿，其中落款"唐云画孝穆刻"居多。唐云也喜欢把画室里的用品陈设加以雕刻，其中不少请徐孝穆刻。唐云画徐孝穆刻的竹刻作品，都是采用中国画的笔法墨韵来表现大自然各种景色，如翠鸟荷花、假山小鸡、自然山水、池塘青蛙、柳塘泛舟、竹枝鸣蝉、寒梅盛放等等。一天下午，唐云独自一人冒雨

来到父亲家里，父亲外出不在家里，唐云在父亲的刻案上看见一件自己画蔬果、孝穆镌刻的竹臂搁，顿时产生画意，在臂搁的背面竹黄上，画了一幅山水，并书"冒雨访孝穆不遇作此而去"。父亲回来见了，随手镌刻了下来。两位艺术家的妙手偶得，故事和作品一起留存了下来。

父亲徐孝穆以对祖国传统艺术的热爱，对朋友的赤诚，把雕刻作为媒介，在画家书法家和文人学者之间建立起了一座特殊的桥梁，增进了艺术交流，一大批徐孝穆竹刻作品，成为艺术家们合作交流和友谊的象征。有一柄唐云和白蕉书画徐孝穆刻赠叶恭绰的折扇，一侧唐云画竹，书"恭绰先生属，孝穆刻，唐云画"，另一侧白蕉书"鹏飞九万里，鹤寿三千年。遐老属正，白蕉"。有唐云和画家王个簃互赠，徐孝穆竹刻折扇，王个簃为唐云创作的折扇，一侧书"鹰击长空，鱼翔浅底，万类霜天竞自由。一九六五年壬午六月，大石老兄嘱书个簃"，

一侧画一丛繁花盛开的牡丹，书"孝穆刻"。唐云为王个簃创作的折扇，一侧画一株迎风吹动的翠竹，书"大石画，孝穆刻"，一侧画了几朵蝴蝶花，书"个簃老兄属，乙巳七月唐云写"。有谢稚柳为唐云精心书画徐孝穆竹刻折扇，一侧工笔画一棵劲松，书"大石兄嘱，稚柳，徐孝穆刻"，另一侧书"新松恨不高千尺，恶竹应须斩万竿，杜少陵句，为大石吾兄嘱书，稚柳，孝穆刻"。钱瘦铁为吴作人书画徐孝穆竹刻折扇，一侧书"细点梅花天地间"，一侧画了遒劲老拙梅枝。还有唐云为作家茅盾画徐孝穆竹刻折扇，一侧画竹并书"雁冰同志嘱，孝穆刻，唐云画"，一侧寥寥几笔画了一枝梅，书"唐云又笔"；唐云为周谷城一侧画竹一侧画梅徐孝穆竹刻折扇，唐云为漫画家张乐平画小鸡花生徐孝穆刻竹镇纸等等，数量之多，不胜枚举。

1980年，古文献学家、科技史学家胡道静找到父亲，商量为英国剑桥大学博士、著名中国科技史

郭沫若致徐孝穆信札

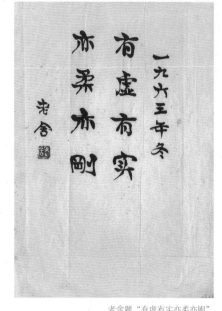

老舍题"有虚有实亦柔亦刚"

研究专家李约瑟八十岁生日准备寿礼。父亲挑选了一块上好的竹臂搁，商请谢稚柳绘画。谢稚柳画了一枝秀竹，题跋"李约瑟博士清赏，胡道静持赠，徐孝穆刻，稚柳为之图"，父亲镌刻时，还特意在左下方加了一方"竹石斋"长方形阳文印鉴。胡道静把作品照片和拓片先寄往伦敦，1981 年 6 月 4 日，李约瑟给胡道静回信致谢，表示特别欣赏著名竹刻家朋友徐孝穆雕刻的竹刻礼物，已将拓片赠送给英国伦敦图书馆收藏。1981 年底，李约瑟在助手鲁桂珍女士的陪同下访华，在入住的上海锦江饭店会见了徐孝穆和胡道静，李约瑟盛赞父亲雕刻的作品。

众口交赞

上海国画院画师钱瘦铁早年旅日期间和郭沫若交往甚密。1963 年秋天，父亲要去北京出差，临行前选了一把精美的折扇，专程到老朋友钱瘦铁府上商量合作创作，作为礼物送给郭老。钱瘦铁在扇骨的一侧草书"鹰击长空，鱼翔浅底"，并书"毛主

席词意似沫若同志正之，叔厓写孝穆刻"，一侧画了一幅飞鹰游鱼图。钱瘦铁以草书笔法画梅，最具特色，扇面画了一幅红梅图。父亲把扇骨刻好，带到了北京，抽时间拜访郭老。不巧郭沫若外出不在家里，父亲把与钱瘦铁合作的竹刻折扇和随身带去想请郭老指教的作品拓本交给工作人员，并留下一张便条。第二天，郭沫若派秘书来到徐孝穆所住的沙滩红楼故宫博物馆研究所，送回拓本并写了一封亲笔信，还题写了"徐孝穆刻竹，郭沫若题"签条。郭沫若在信中写道："刻竹留底，铁笔挥运自如，气韵生动，不可多得。外承瘦铁以所绘扇面及大作刻竹扇骨惠赠，谢甚，谢甚。瘦铁处烦代致谢意。专此，顺颂百益。郭沫若十月廿一日。"

1963 年 12 月，父亲徐孝穆受上海博物馆的委派，参加在首都举行的全国文物保护科技工作汇报会。恰巧那年唐云也去了北京。老舍先生得知上海的朋友来了，夫妇俩专门在东来顺设宴请父亲和唐

云，还有黄胄、傅抱石、荀慧生，一起吃涮羊肉，几位艺术家相聚，谈笑风生，把酒畅饮。徐孝穆拿出几件作品请大家看，众人赞口不绝。父亲请老舍写几个字，老舍满口答应，次日亲自将题词送到父亲住处。老舍题词"有虚有实，亦柔亦刚"八个字，字体工整，浑厚苍劲。父亲十分感谢，将随身带的一把竹刻扇骨送给老舍留念，老舍也不推辞，高兴地对徐孝穆说："我收藏了不少艺术家的珍品，今天有了你的作品，补上了一个缺门。"

陈省身是唯一获得世界数学领域最高奖项"沃尔夫数学奖"的华裔数学家，夫人郑士宁是父亲二舅郑桐荪的长女。陈省身夫妇晚年在南开大学定居。夫妇俩兴趣广泛，非常喜爱中国的传统艺术。1985年，父亲在上海锦江饭店三次与陈省身夫妇聚晤，谈古论今交流艺术。陈省身看到徐孝穆的作品，为其取得的艺术成就而高兴，这位国际数学大师动情地说："我很羡慕你能够一生从事艺术创作啊！"

许多著名文化人士高度赞赏父亲的雕刻艺术。中国画大师陈半丁先生看了父亲的作品，挥笔写了"刻划始信天有功"的题字。文学家茅盾先生为父亲专门题写："发扬光大传统艺术，题孝穆刻竹，沈雁冰。"1988年10月上海书店出版《徐孝穆刻竹》专辑书籍，赖少其作序写道：

"我在沪时，得一紫檀笔筒，其色如漆，似枣心木。唐云在笔筒底处写'少其长物'，书法大师白蕉为我画兰，并替我写诗一首，'我有刀如笔，安知笔非刀？平时作尘拂，作战当梭镖。'字如龙蛇，婉转飞动；兰如韭草，馨郁沁人。徐孝穆刻之，或深或浅，鬼斧神工，使人惊叹。白蕉又用蝇头小楷为我写一赞语，'刻而不刻者为能品，不刻而刻者为妙品，铁笔错落而无刀痕者为神品'。"

"徐孝穆竹刻，不仅保存原作的特征，使人一看，便能分辨某人所作，若如此，不过能品而已；但徐孝穆竹刻，在原作的基础上予以升华，使其更

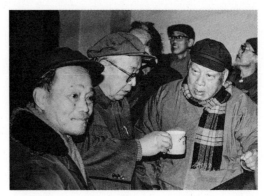

徐孝穆和唐云、周碧初

高、更生动、更美，这美是属于徐孝穆自己独具的，所以我说它是妙品和神品。"

"罗丹说过：'美是到处都有的，对于我们的眼睛，不是缺少美，而是缺少发现。'徐孝穆在竹刻艺术中，表现了人所难以表现的美。这是因为，他独具慧眼，能化平淡为神奇，这是最为可贵的地方。"

《人民日报》、《China Daily》(中国日报)、《解放日报》、《文汇报》、《团结报》等报纸，以及香港《收藏天地》、《上海电视》、《艺术世界》、《工艺美术》、《世纪》等杂志先后多次发表父亲作品和介绍父亲雕刻艺术的文章。上海著名掌故学家、作家郑逸梅（1895-1992），撰写《刻竹名家徐孝穆》于1979年在香港《新晚报》刊载，撰写《运刀如笔浑成自然》于1987年在上海《文汇报》刊载，撰写《刻砂壶名家徐孝穆》于1988年在上海《文汇报》刊载。

著名作家端木蕻良撰文《记竹刻艺术家徐孝穆》，在1982年《人民日报》（海外版）刊载。1984年4月上海电视台资深高级编辑章焜华挂帅，组织拍摄专题片《徐孝穆的雕刻艺术》，于黄金时段几次播放，并在中央电视台播放。上海电视台"三百六十行"节目制作《竹刻高手徐孝穆》专题片播放。2014年上海文汇出版社出版发行徐孝穆传记《竹刻人生》。

2015年12月以来，为了纪念徐孝穆诞辰一百周年，上海市文史馆、上海市历史博物馆、上海嘉定博物馆、上海笔墨博物馆等先后举办了徐孝穆竹刻艺术作品展览，上海书画出版社出版发行了书名为《刻划始信天有功》的徐孝穆竹刻艺术作品集，一批年轻学者为徐孝穆竹刻作品集撰文。

上海交通大学海派文化研究所副所长、教授詹仁左说："徐孝穆老师不是一位普通的竹刻家，他是一位综合型艺术大家。"

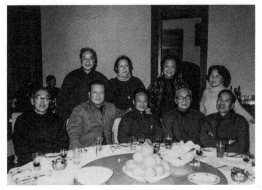

徐孝穆和关良等

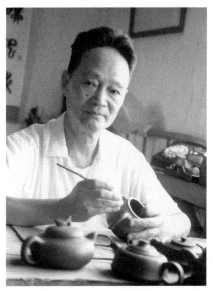

徐孝穆刻壶留影

上海博物馆工艺研究部副主任、副研究馆员施远说："近代以来，海上竹刻才人麇集，蔚为大观。黎里徐孝穆先生，尤为其中之杰出者也。"

上海市历史博物馆馆长、研究员张岚说："上海的竹刻艺术一直绵延至今，上海嘉定竹刻成为国家首批非物质文化遗产，徐孝穆先生是这一传承中的佼佼者，为当代竹刻名家。他纵观古代各流派刻技之奥妙，追摹明代朱氏三家之刻技，又深研清代周芷岩之刀法，以浅刻为主要创作方法，作品气韵生动，刀随笔意。尤其是与众多当代著名中国画家合作，孝穆先生把竹刻艺术与中国传统写意画完美结合，创造了自己的竹刻艺术风格，具有独特的审美价值。"

父亲家乡江苏省吴江博物馆副馆长、副研究馆员汝悦来说："先生尝刊行《徐孝穆刻竹》，予暇时常拜观，经年不倦。久之，先生之高意，似略有

领悟。观明清两代刻竹，竹人多自画自书自刻。因书画名流往往倨傲，视竹人为工匠，故少与之交集者。竹人中博通书画者又极少，即便稍能描摹，其立意、经营亦远逊名家，更遑论笔意、画意。故前辈刻竹精品，雕刻趋于尽善而渊雅有瑕。先生素习书画篆刻，笔墨俱佳，卓然名家。又旁及文学、音律，艺术素养可谓丰沛。刻竹除自作书画而外，俱取法文人字、文人画，比诸前辈竹人，气息固已超越，格调更无多让焉。文人书画，尚古为先。无论笔墨如何蜕化，传统精神必不可少。即赵欧波论画所谓：'作画贵有古意，若无古意，虽工无益。'此乃文人画之精神，亦文人刻竹艺术之精神也。先生交游广阔，与叶恭绰、沈尹默、郭沫若、唐云、谢稚柳、来楚生、白蕉诸名家多合作。诸家于传统笔墨，沉浸数十年，原迹既已为佳品，先生更借以刀味，留迹箦筜，取其菁华，蕴其神妙，刀行之处，犹锋毫所及，骎骎然古意弥漫，脱手绝无匠作之气，是'文人刻竹'无疑。"

竹刻箴言

余研习传统竹刻艺术凡数十载，兹总结实践中积累之经验，撰以箴规语，

以供学者共商之焉。

刻竹本是劳动创，人人皆应负宣扬，继承传统有必要，推陈出新永承芳。

理论仅供指导始，实践才能出真知，未下刀前先领会，方使刻出舞英姿。

书法绘画意纵横，抑扬顿挫似常陈，笔法墨韵具内在，以刀代笔显精神。

初学刻竹先攻字，书法乃是基础起，滑刀雀刀当难免，须具信心和明理。

三指执刀把握正，指腕臂劲配合稳，刀头字口看准足，使刀徐徐而推进。

刻字下刀宽处落，字字笔路顺道过，深浅得宜须注意，先后次序勿作破。

镌刻字画刀法现，竹底仍须露笔韵，全刃半刃披刻去，只留刀法不留刃。

扇骨
【二】

徐世泽书孙过庭《书谱》

一九二五年　各纵一九厘米　横二厘米

徐世泽书七言诗并画荷塘芦草

一九二七年 各纵一九厘米 横二厘米

徐世泽书黄庭坚《睡鸭》　徐孝穆画梅下煮茶

一九二八年　各纵一八·八厘米　横二厘米

徐世泽书七言诗

一九二九年 各纵一八·六厘米 横二厘米

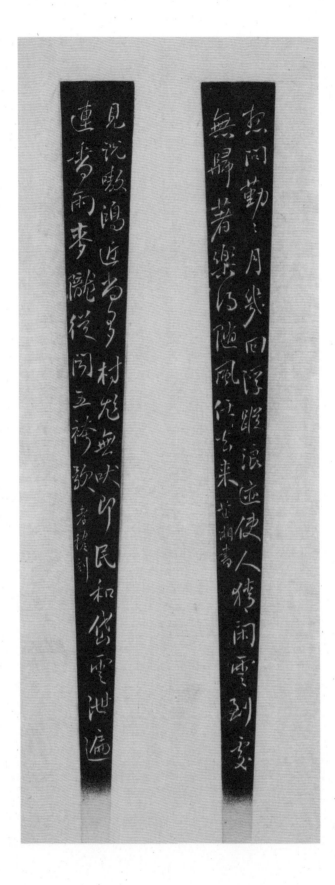

徐世泽书七言诗

一九二九年　各纵一八·七厘米　横二厘米

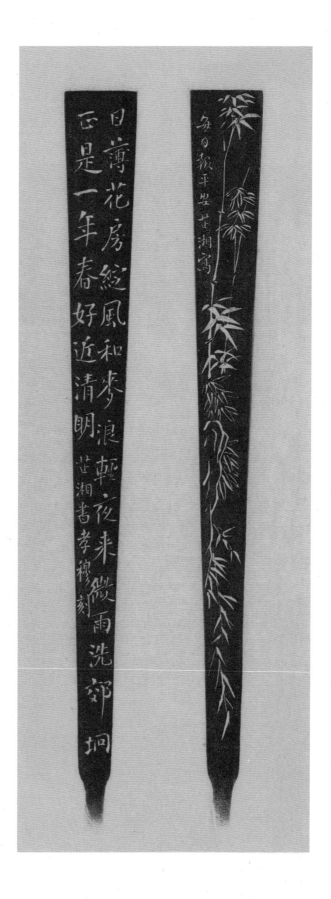

徐世泽书苏轼《南歌子·晚春》并画竹

一九三○年　各纵一九厘米　横二厘米

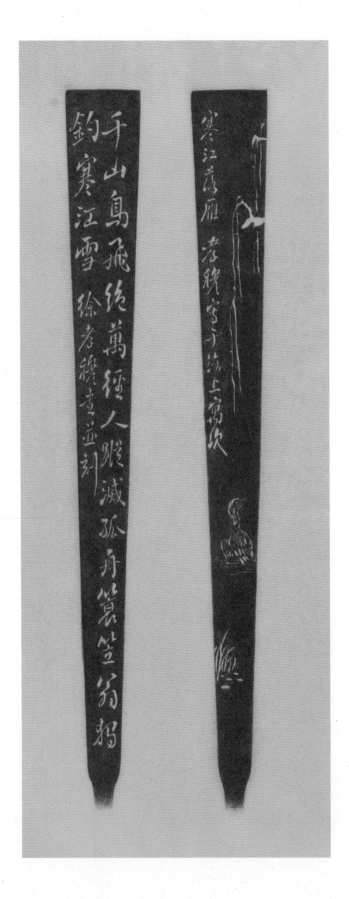

徐孝穆书柳宗元《江雪》并画寒江落雁

一九三二年 各纵一八·八厘米 横二·一厘米

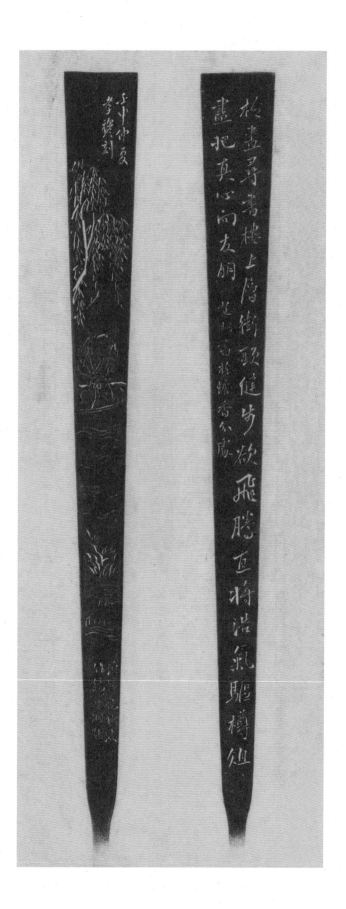

徐世泽书何绍基诗并画柳阴泛舟图

一九三三年　各纵二〇厘米　横二厘米

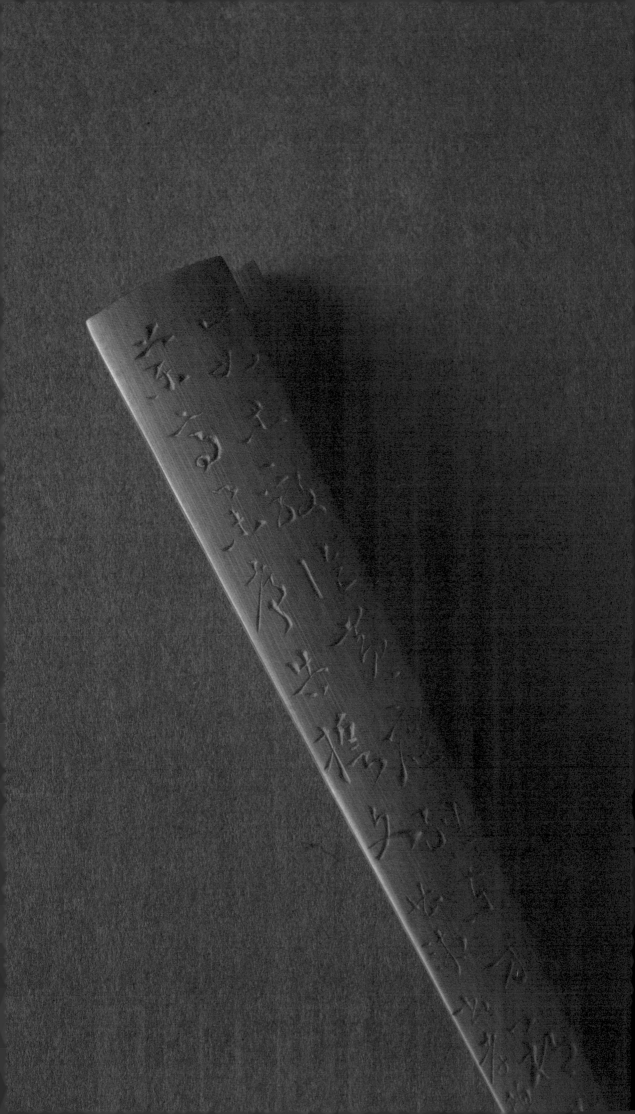

徐世泽书法·
一九三三年 各纵一八·六厘米 横二·一厘米

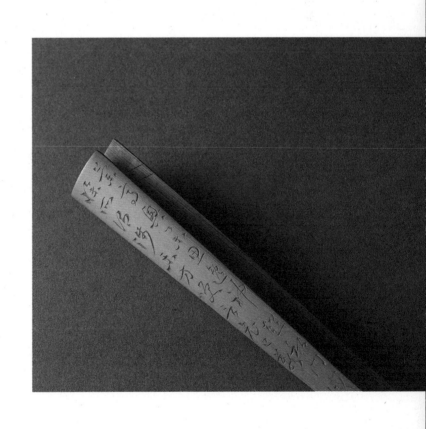

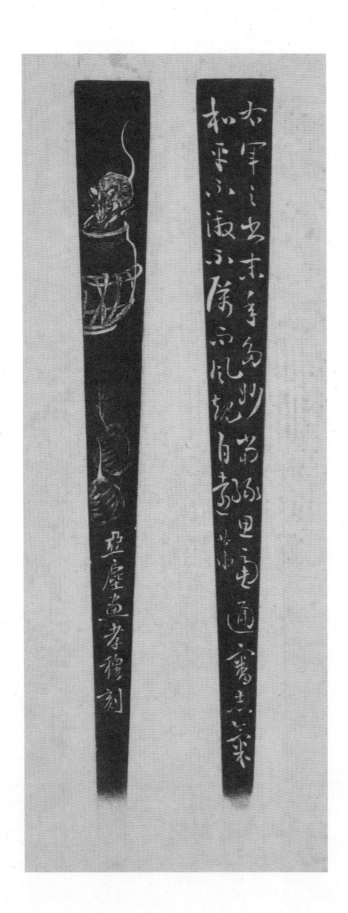

徐世泽书 《书谱》语 汪亚尘画鼠趣图

一九三三年 各纵一九厘米 横二·一厘米

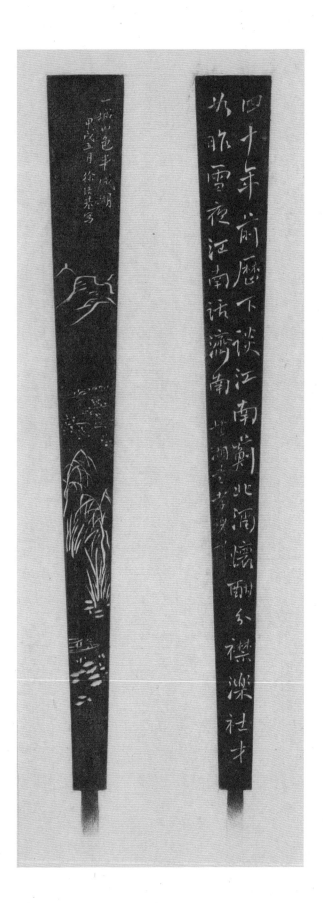

徐世泽书 七言诗并画山水图

一九三四年 各纵一九厘米 横二·一厘米

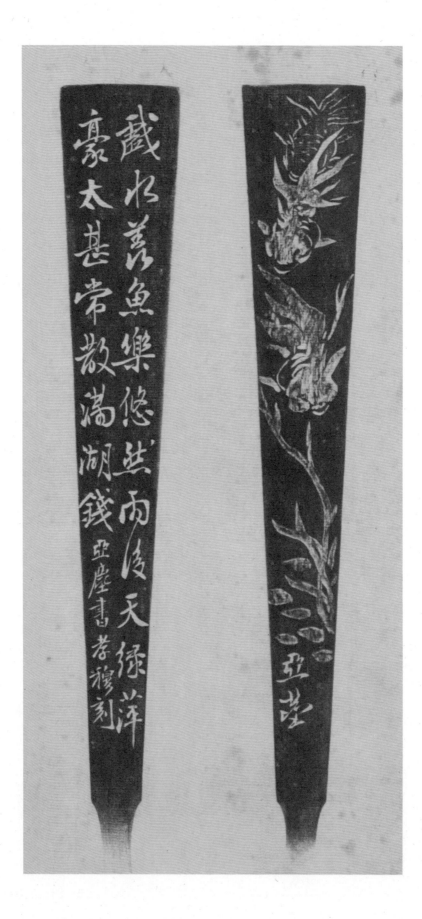

汪亚尘书五言诗并画鱼藻图

一九三五年 各纵一九·五厘米 横三·三厘米

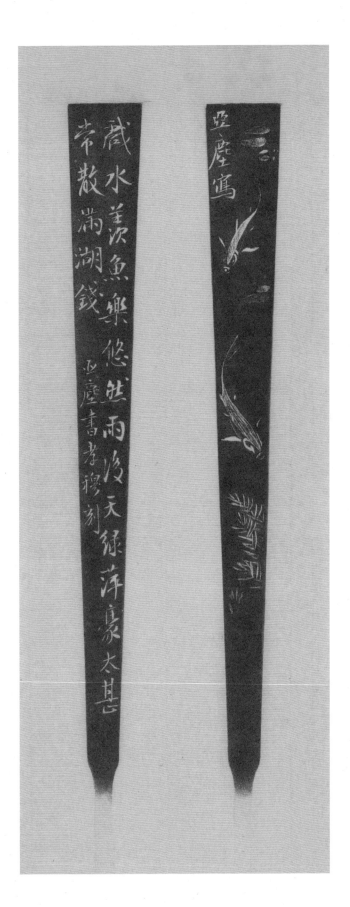

汪亚尘书五言诗并画鱼乐图

一九三五年　各纵一八厘米　横二厘米

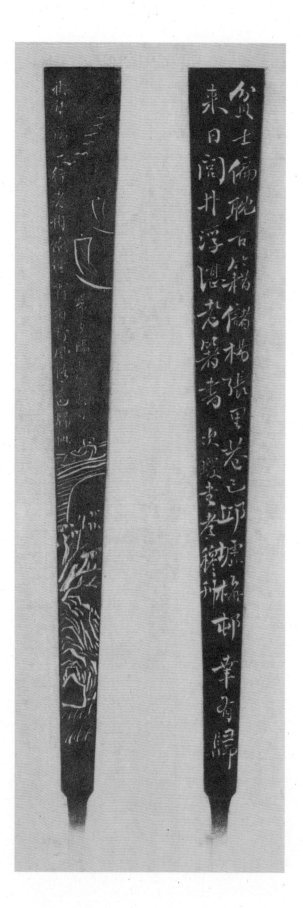

徐世泽书七言诗并画归帆图

一九四三年　各纵二〇厘米　横二·一厘米

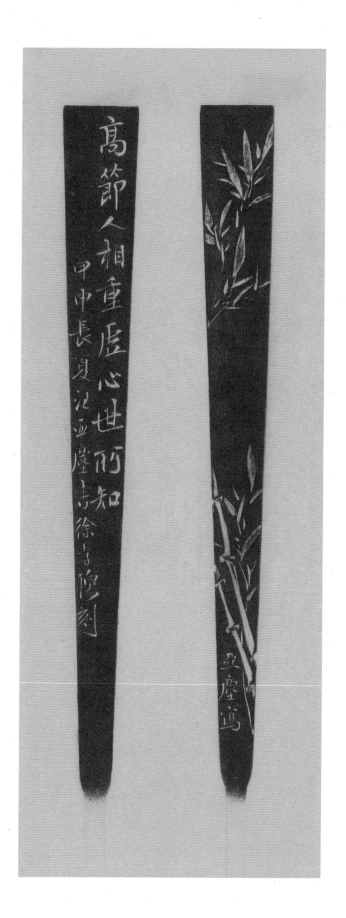

汪亚尘书『高节人相重，虚心世所知』并画翠竹

一九四四年　各纵一八厘米　横二厘米

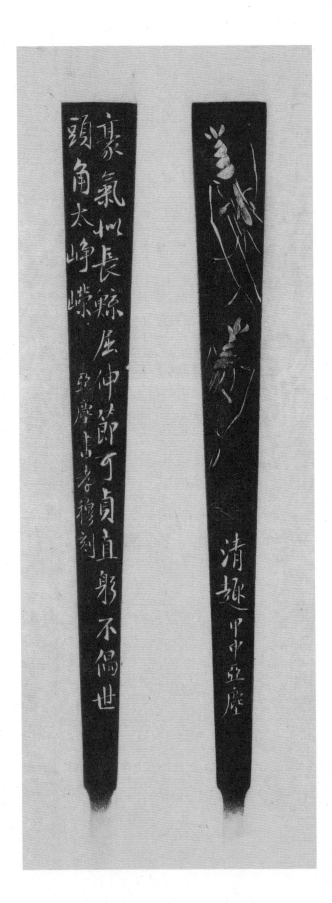

汪亚尘书五言诗并画清趣图

一九四四年 各纵一八厘米 横二厘米

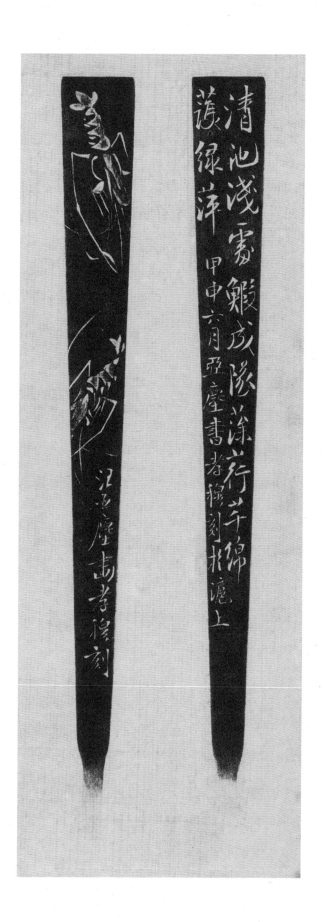

汪亚尘书 『清池浅处虾成队，藻荇芊绵护绿萍』并画清趣图

一九四四年 各纵一八厘米 横二厘米

徐世泽书七言诗

一九四四年　各纵一九厘米　横二·一厘米

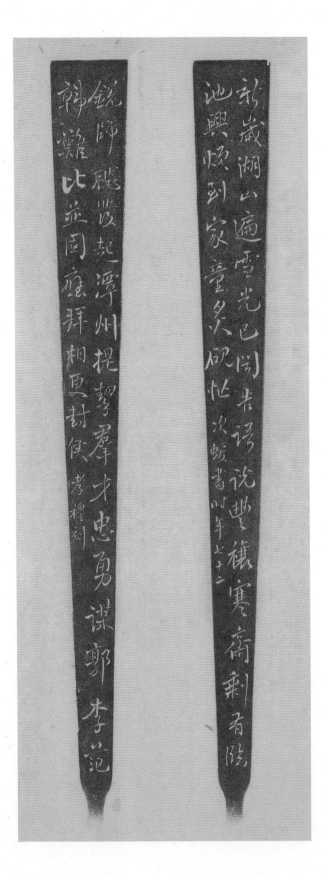

音情道味餜予發露令君退匿三舍半生吟
詠蝙交當世晚歲逢此勁歃良可快幸 孝穆

茁仁苔石三六筆陳至黃念芋芽帝風
采妙璘迷移速出泫於者穆刻

徐世泽书自作诗
一九四四年　各纵一八厘米　横二厘米

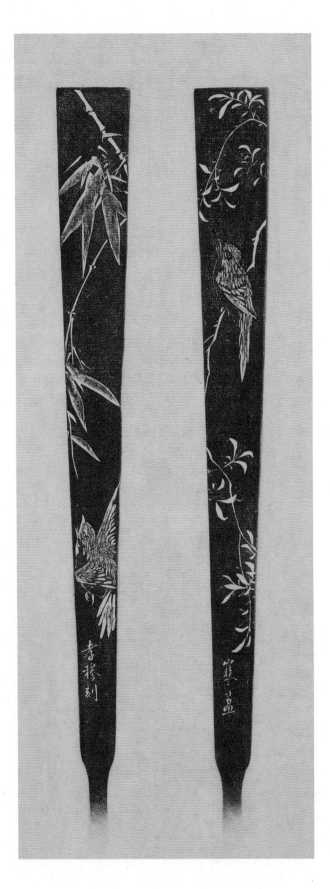

江寒汀画竹雀 柳禽

一九四六年 各纵一八厘米 横二厘米

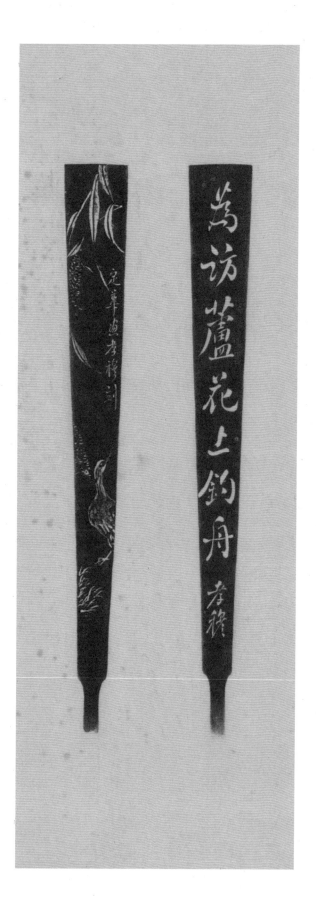

徐孝穆书『为访芦花上钓舟』 王定华画芦花野凫图
一九四八年 各纵二三·五厘米 横一·七厘米

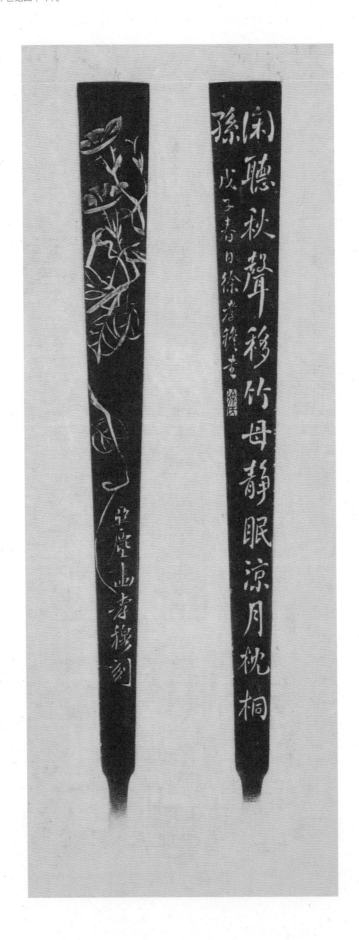

徐孝穆书 『闲听秋声移竹母，静眠凉月枕桐孙』 汪亚尘画喇叭花

一九四八年 各纵一八厘米 横二厘米

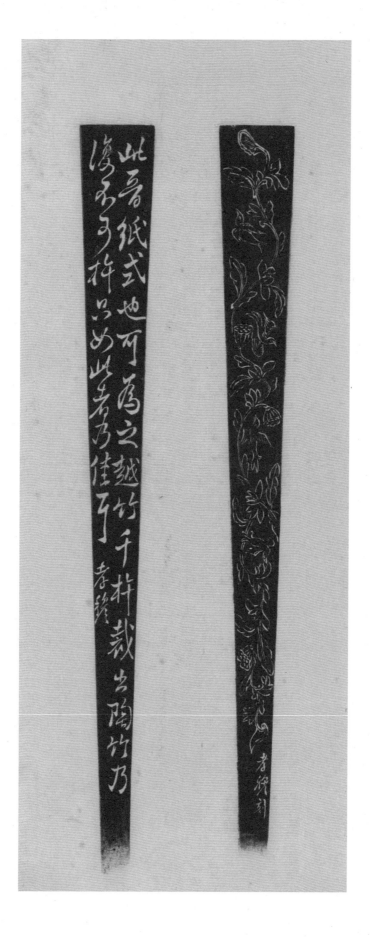

徐孝穆书米芾《晋纸帖》句井画莲禽图

二十世纪四十年代　各纵一九厘米　横二厘米

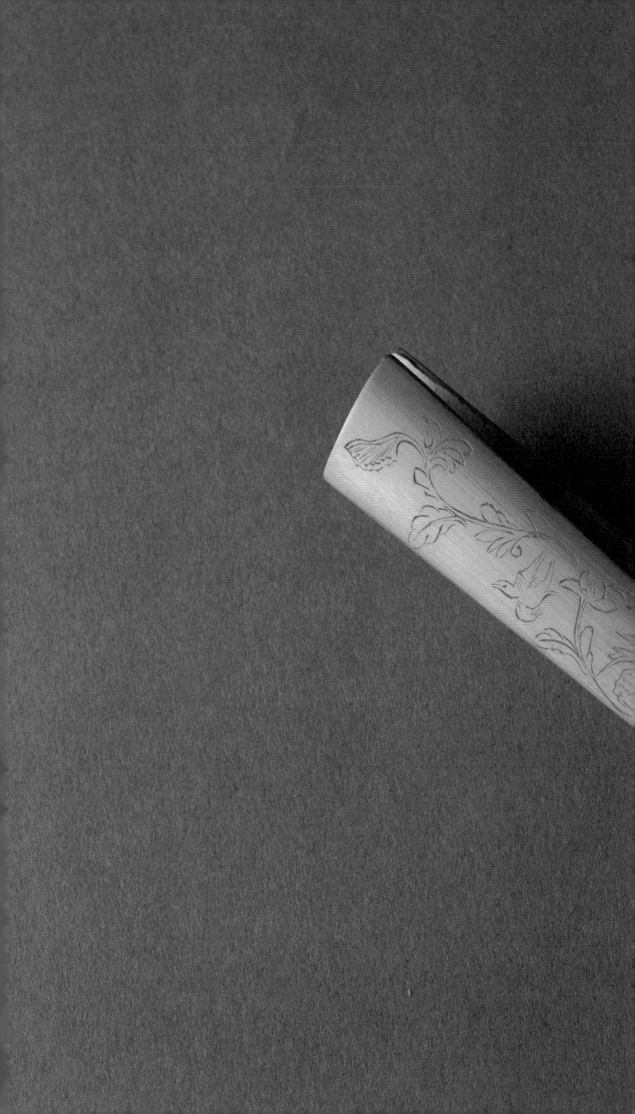

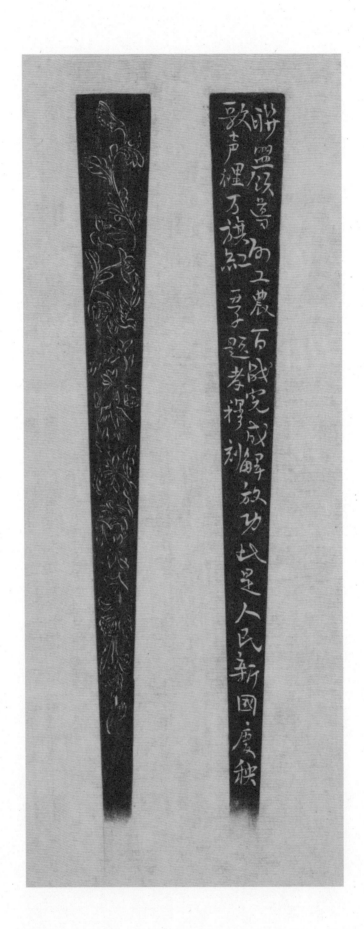

柳亚子自作七言诗　徐孝穆画莲禽图

二十世纪五十年代　各纵一九厘米　横二厘米

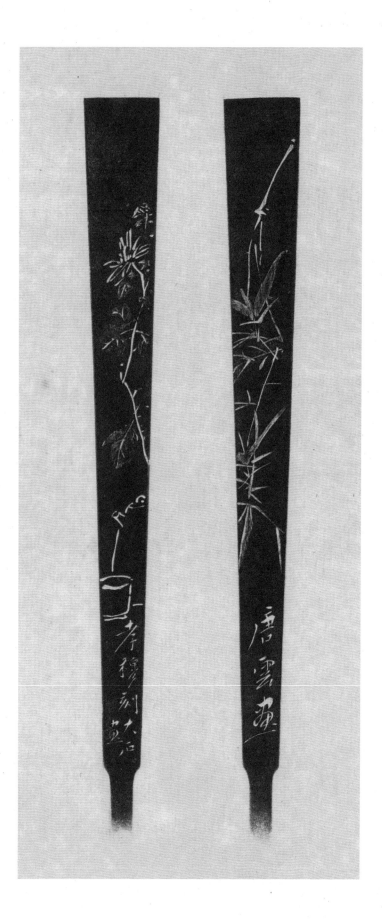

唐云画竹 菊

一九五五年 各纵一七・五厘米 横二厘米

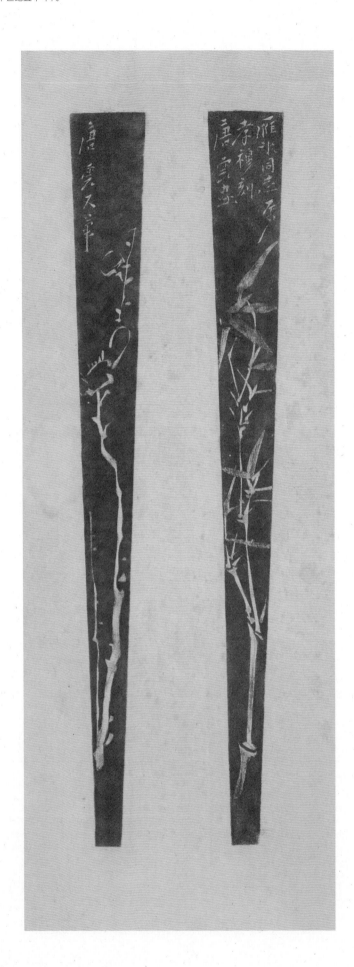

唐云画梅 竹 （沈雁冰上款）

一九五六年 各纵一九·二厘米 横二厘米

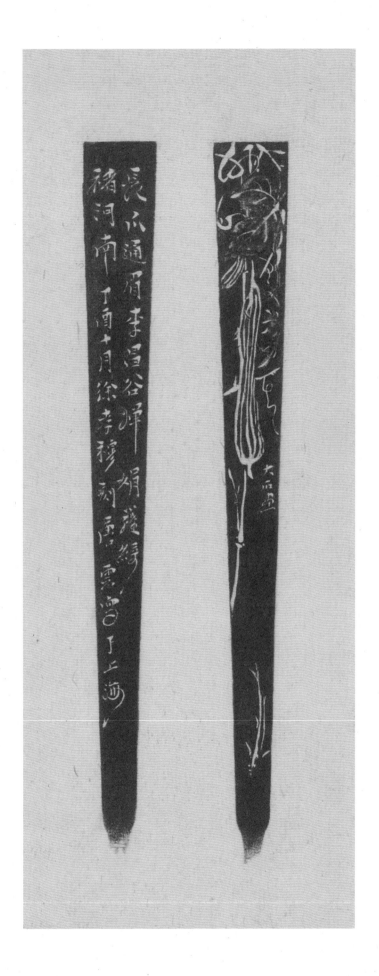

唐云书『长爪通眉李昌谷，婵娟罗绮褚河南』并画丝瓜游鱼

一九五七年 各纵一八厘米 横二厘米

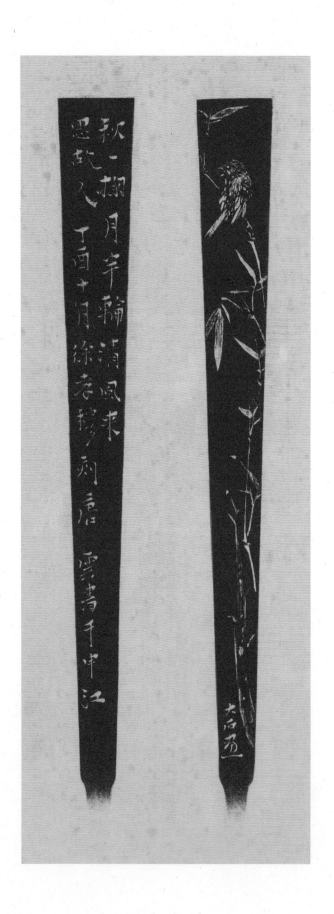

唐云书『秋一掬，月半轮，清风来，思故人』并画竹枝栖禽

一九五七年 各纵一八厘米 横二厘米

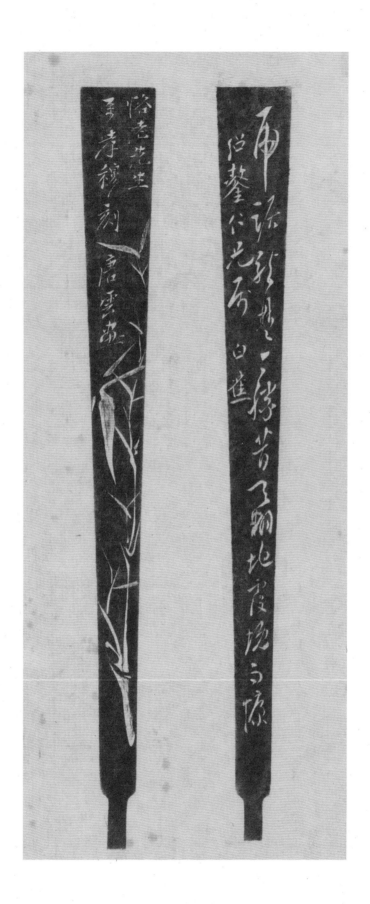

白蕉书『虎踞龙盘今胜昔，天翻地覆慨而慷』唐云画新篁图（王绍鏊上款）

一九五七年　各纵一八·五厘米　横二厘米

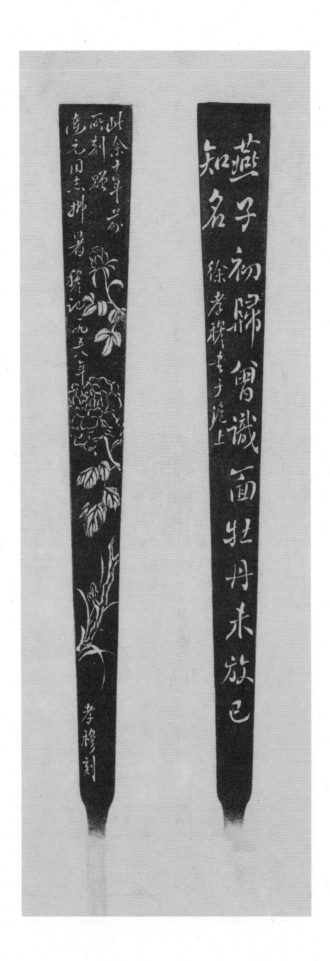

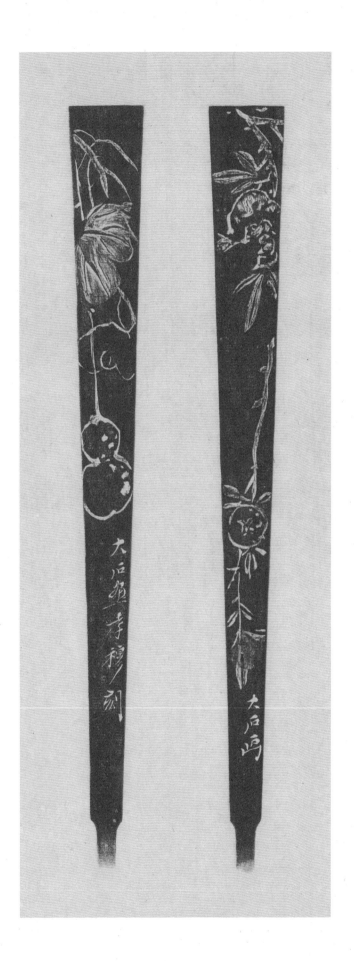

唐云画葫芦 石榴

一九五八年　各纵一九厘米　横二厘米

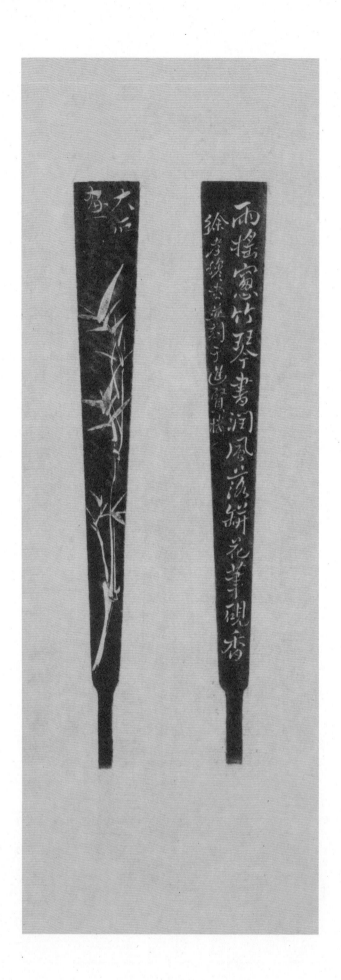

徐孝穆书 『雨摇窗竹琴书润，风落瓶花笔砚香』 唐云画翠竹

一九五八年 各纵一三·四厘米 横一·八厘米

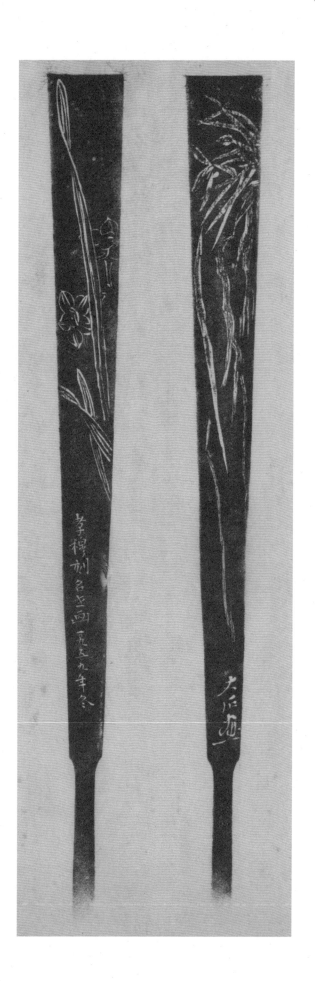

唐云画兰 承名世画水仙

一九五九年　各纵一八厘米　横二厘米

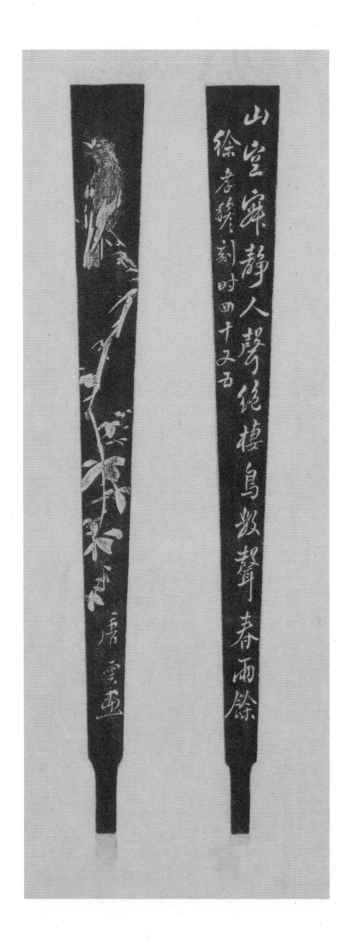

徐孝穆书 『山空寂静人声绝，栖鸟数声春雨余』 唐云画栖禽图

一九五九年 各纵一七·五厘米 横二厘米

徐孝穆书唐寅诗 唐云画梅花
一九五九年 各纵一八厘米 横二厘米

徐孝穆书毛泽东句 唐云画竹

一九五九年 各纵一八厘米 横二厘米

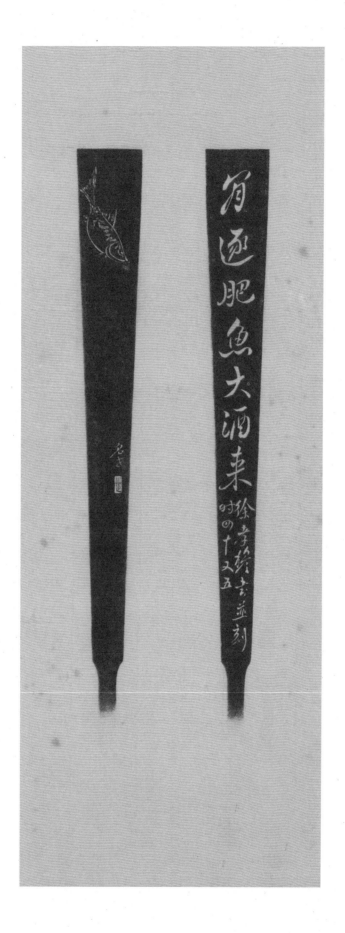

徐孝穆书 『闲逐肥鱼大酒来』承名世画鱼

一九五九年　各纵一三·五厘米　横一·七厘米

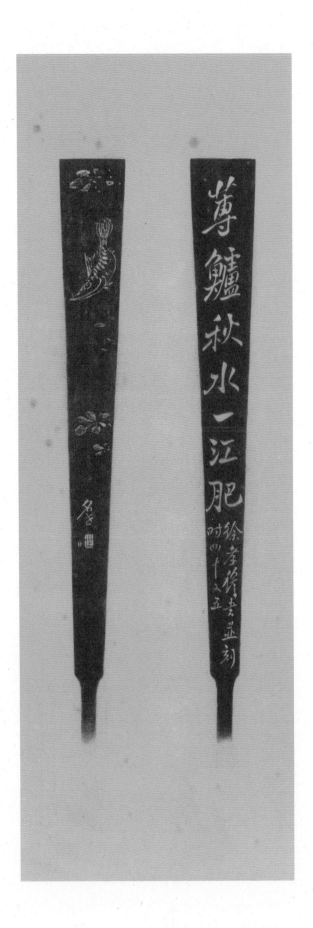

徐孝穆书　『莼鲈秋水一江肥』承名世画游鱼

一九五九年　各纵一三·八厘米　横一·八厘米

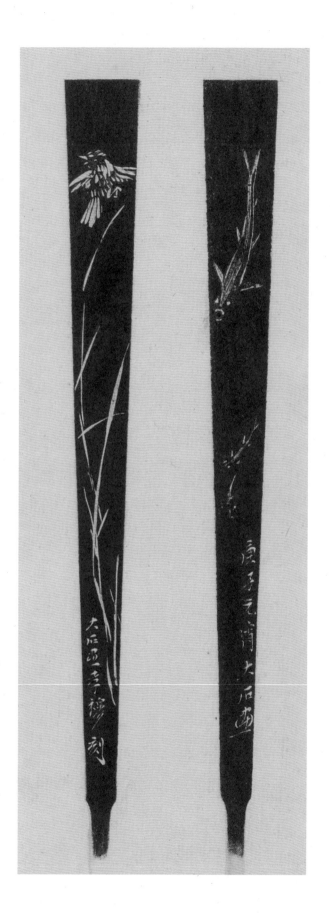

唐云画游鱼 兰禽

一九六〇年 各纵一九厘米 横二·一厘米

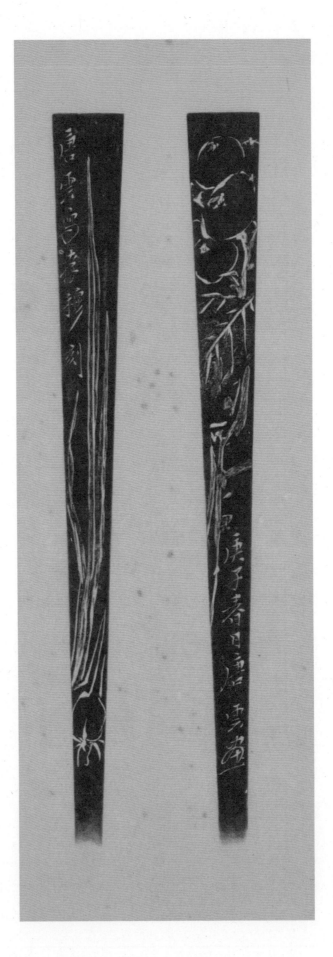

唐云画水仙 枇杷

一九六〇年 各纵一九厘米 横二厘米

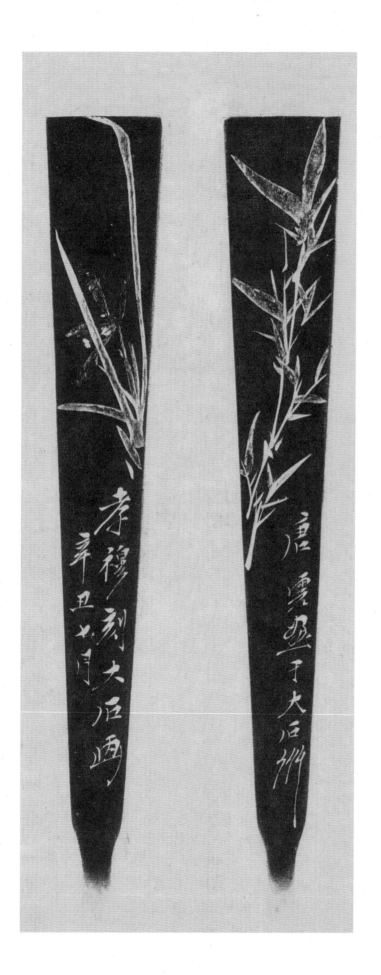

唐云画兰竹

一九六一年　各纵一九厘米　横三·二厘米

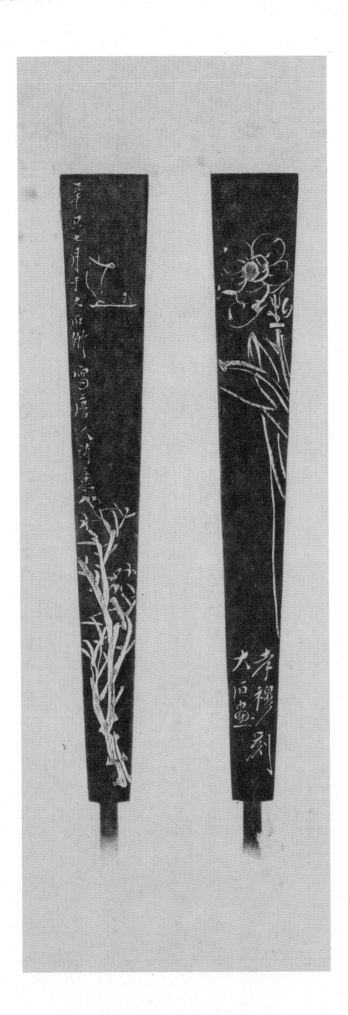

唐云画老树孤帆 水仙

一九六一年 各纵一六·六厘米 横二·五厘米

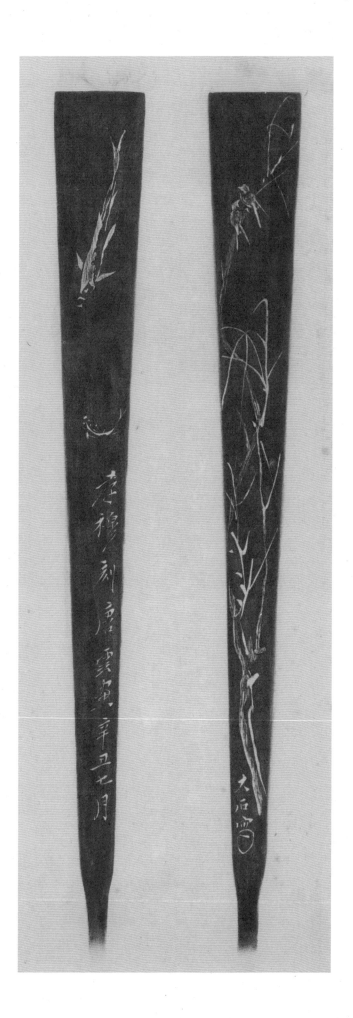

唐云画双鱼 柳枝双燕

一九六一年 各纵二二厘米 横二·五厘米

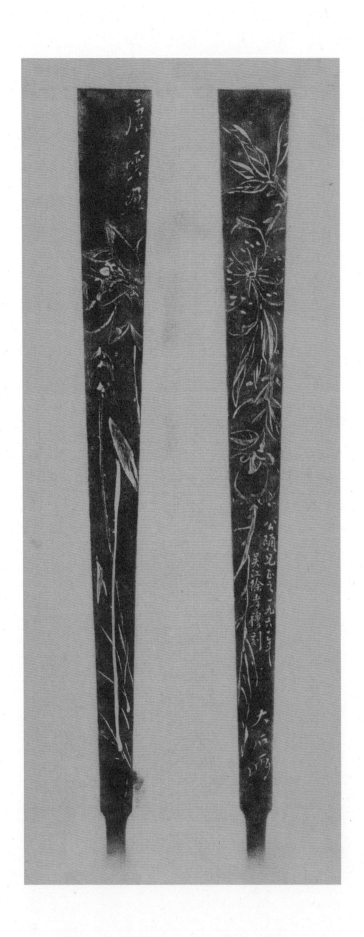

唐云画桃花　荷花

一九六一年　各纵一九厘米　横二·一厘米

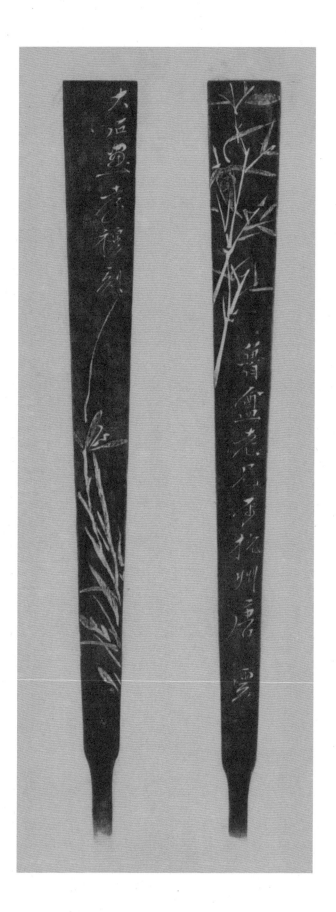

唐云画兰竹（张鲁庵上款）

一九六一年 各纵一八厘米 横二·一厘米

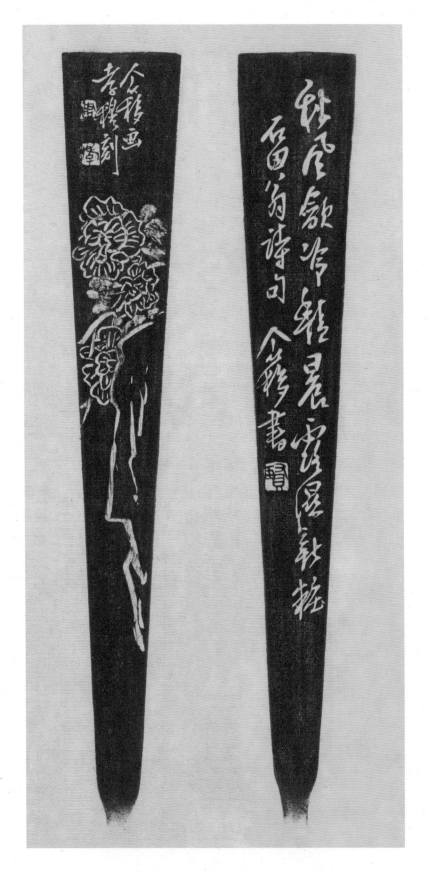

<div style="writing-mode: vertical-rl">

王个簃书沈周诗并画牡丹

一九六一年 各纵一九·六厘米 横三·二厘米

</div>

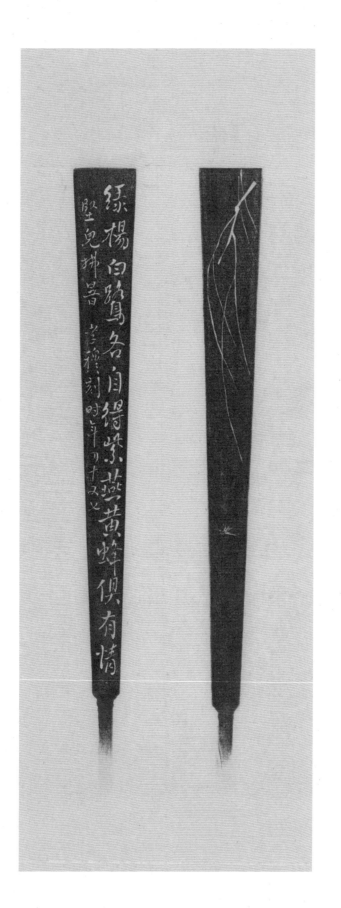

徐孝穆书 『绿杨白鹭各自得，紫燕黄蜂俱有情』 并画柳燕图 （徐维坚上款）

一九六一年 各纵一四厘米 横一·八厘米

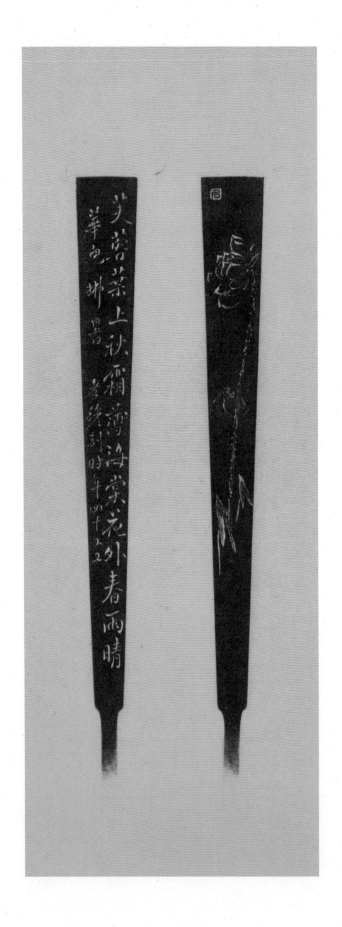

徐孝穆书『芙蓉叶上秋霜薄，海棠花外春雨晴』并画荷花小鸟（徐培华上款）

一九六一年　各纵一四·二厘米　横一·七厘米

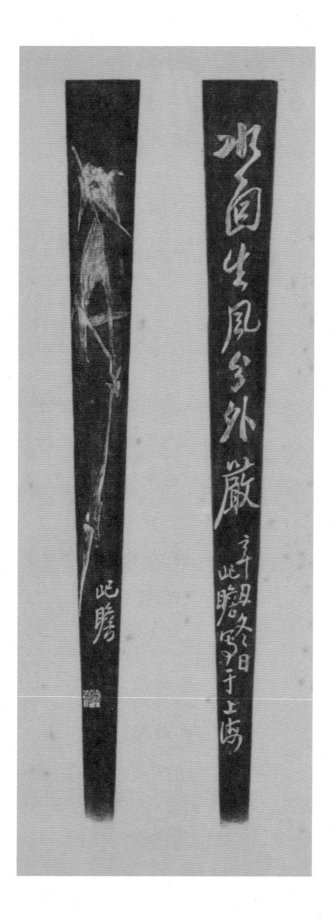

朱屺瞻书『水面生风分外严』并画竹

一九六一年　各纵二〇厘米　横二厘米

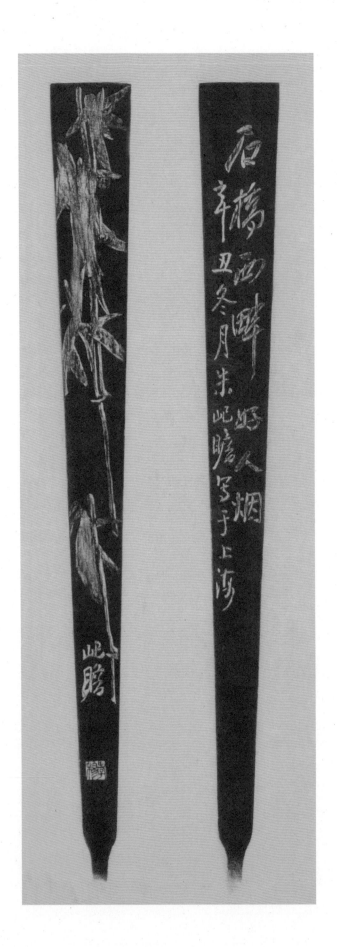

朱屺瞻书 『石桥西畔好人烟』 并画劲竹

一九六一年 各纵二〇厘米 横二·二厘米

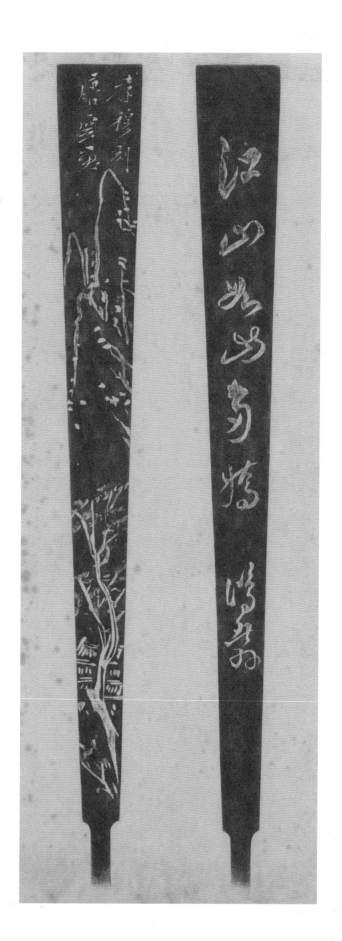

鸿翥书『江山如此多娇』 唐云画山水

一九六一年 各纵二〇厘米 横二·三厘米

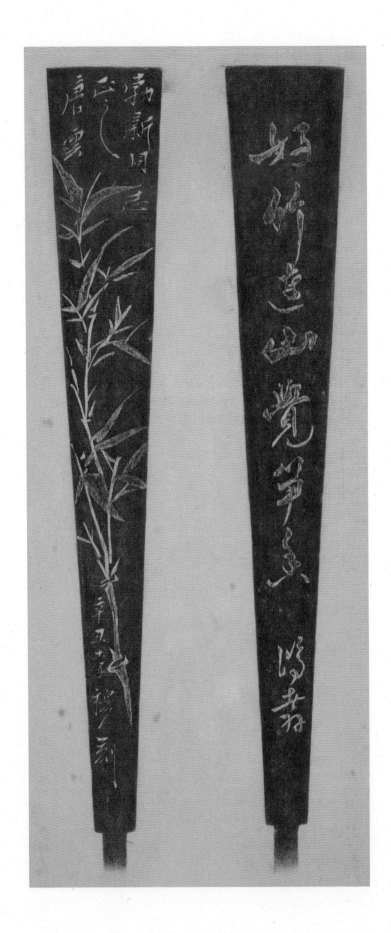

鸿翥书 『好竹连山觉笋香』 唐云画翠竹

一九六一年 各纵二〇厘米 横三·二厘米

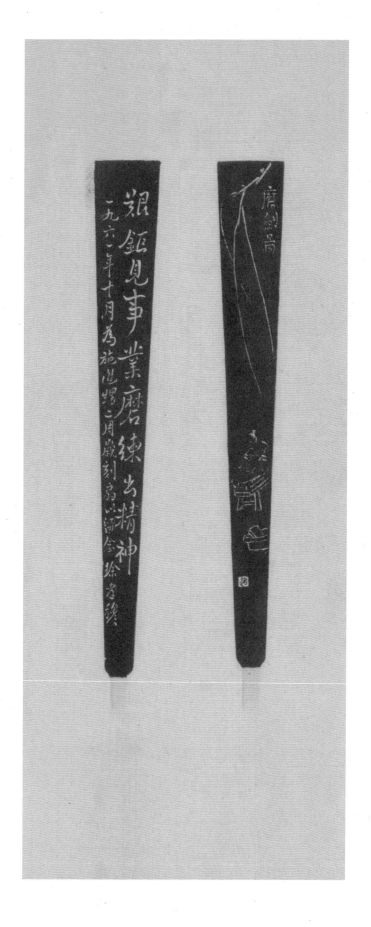

徐孝穆书 『艰巨见事业，磨练出精神』 承名世画磨剑图

一九六一年 各纵二三·五厘米 横一·八厘米

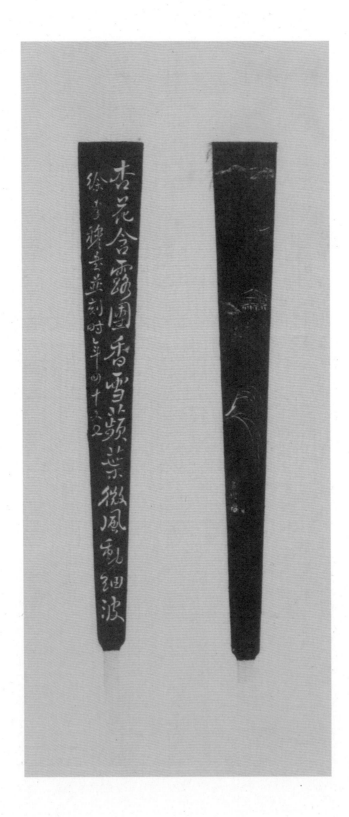

徐孝穆书 『杏花含露团香雪，蘋叶微风动细波』 承名世画山水

一九六一年 各纵二三·五厘米 横一·八厘米

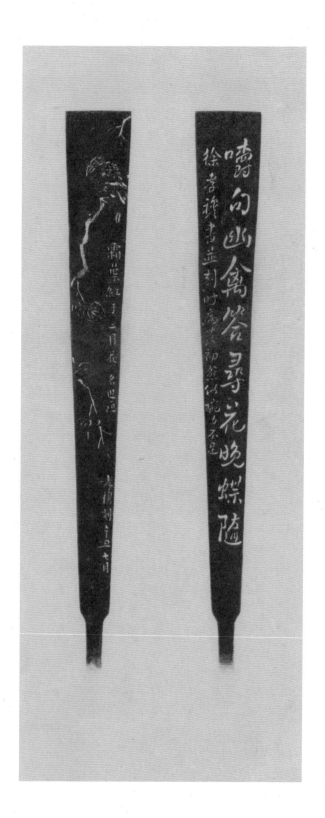

徐孝穆书 『嚼句幽禽答，寻花晚蝶随』 承名世画霜枝停禽

一九六一年 各纵二三·二厘米 横一·八厘米

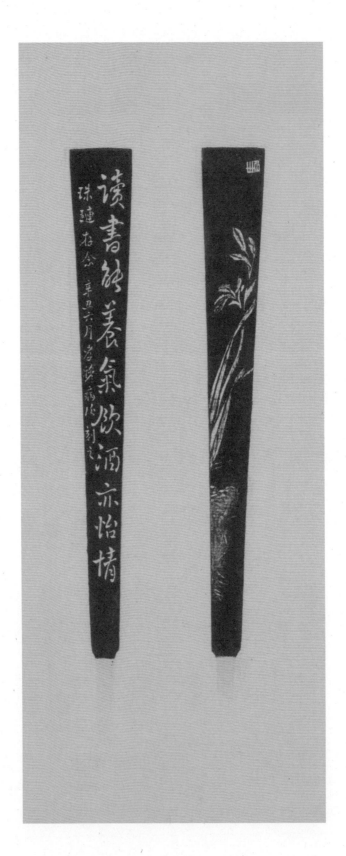

徐孝穆书 『读书能养气，饮酒亦怡情』 承名世画花卉 （王珠琏上款）

一九六一年 各纵二三·五厘米 横一·七厘米

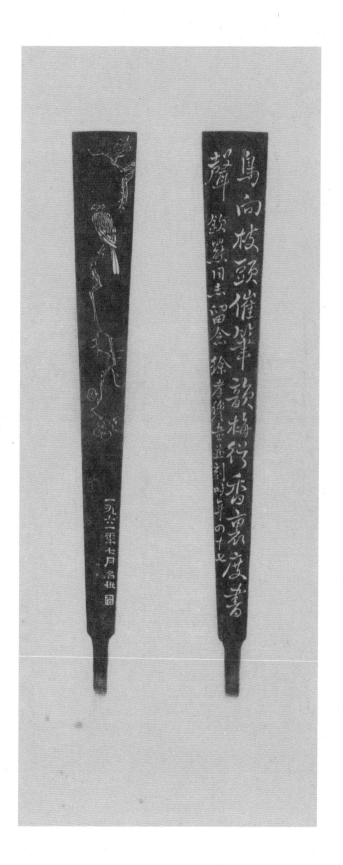

徐孝穆书『鸟向枝头催笔韵，梅从香里度书声』承名世画梅枝栖禽图

一九六一年　各纵二三·二厘米　横一·七厘米

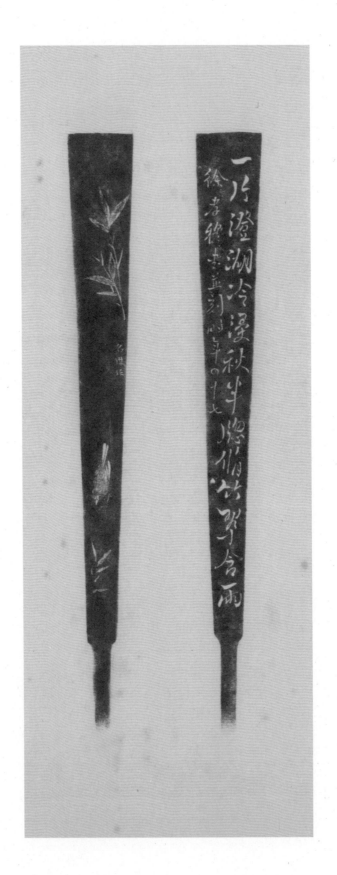

徐孝穆书 『一片澄湖冷浸秋，半窗修竹翠含雨』 承名世画竹禽图

一九六一年 各纵二三·五厘米 横一·八厘米

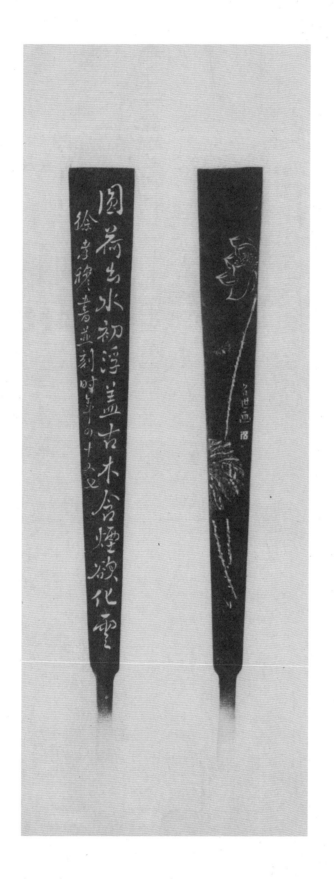

徐孝穆书『圆荷出水初浮盖，古木含烟欲化云』承名世画荷花

一九六一年 各纵二三·五厘米 横一·八厘米

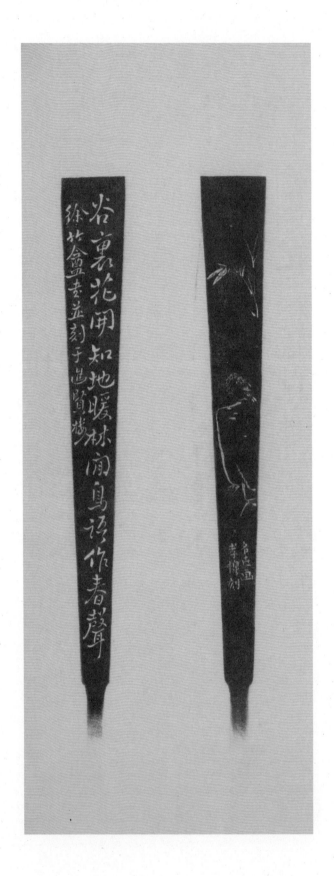

徐孝穆书 『谷里花开知地暖，林间鸟语作春声』 承名世画竹石鸣禽图

一九六一年 各纵一三 · 五厘米 横一 · 八厘米

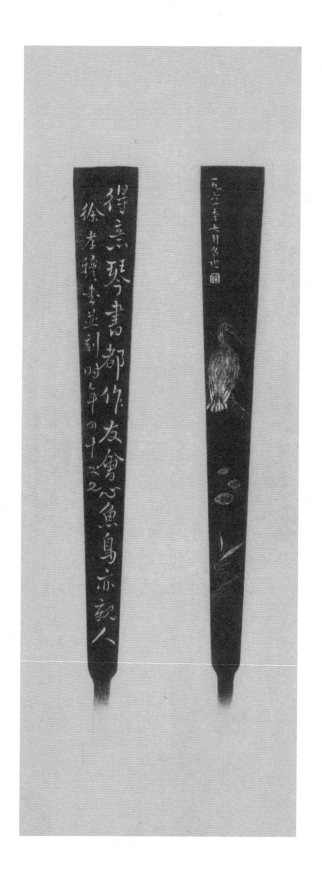

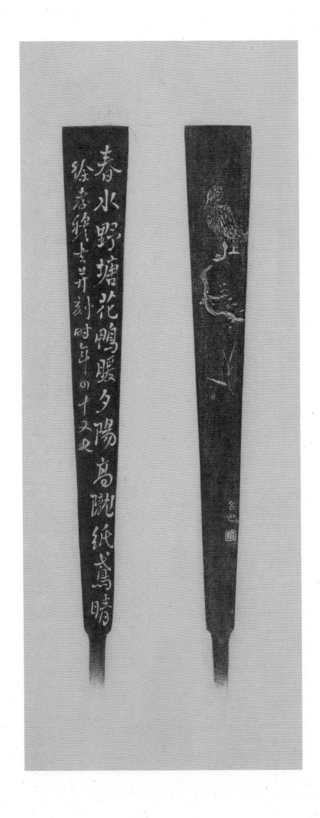

徐孝穆书 『春水野塘花鸭暖，夕阳高陇纸鸢晴』 承名世画野塘花鸭

一九六一年 各纵二三·三厘米 横一·八厘米

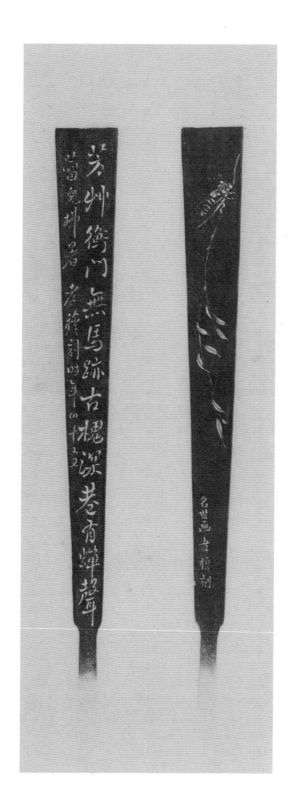

徐孝穆书『芳草衡门无马迹，古槐深巷有蝉声』 承名世画柳枝鸣蝉图（徐培蕾上款）

一九六一年 各纵一三厘米 横一·七厘米

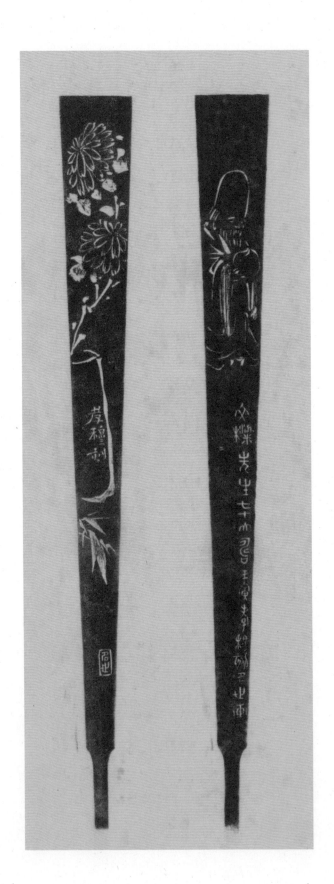

承名世画寿星 盆菊（颜文樑上款）
一九六二年 各纵一七·三厘米 横二厘米

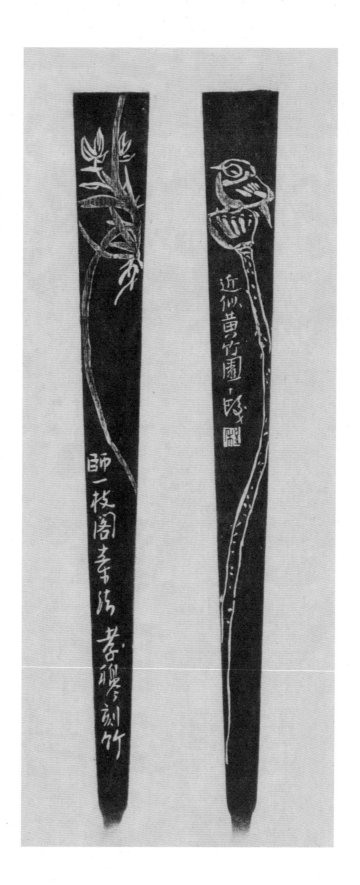

程十发画荷花翠鸟 兰花

一九六二年 各纵一九厘米 横二厘米

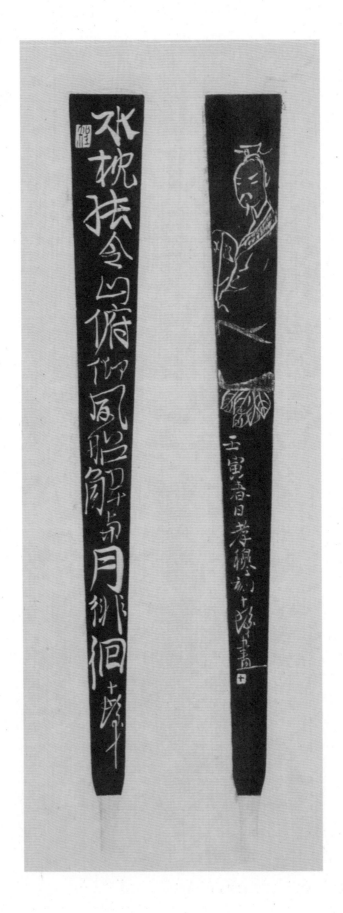

程十发书 『水枕能令山俯仰，风船解与月徘徊』 并画苏轼像

一九六二年 各纵一八·五厘米 横二厘米

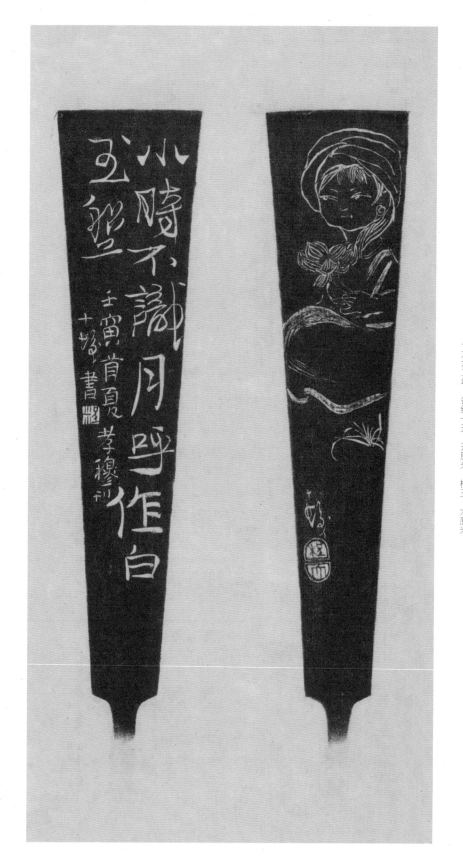

程十发书『小时不识月，呼作白玉盘』并画童趣图

一九六二年 各纵一五·五厘米 横三·六厘米

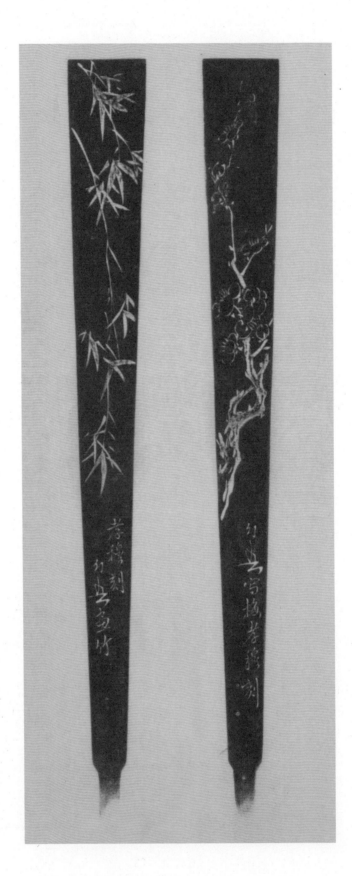

黄幻吾画梅 竹

一九六二年 各纵一八 · 八厘米 横二厘米

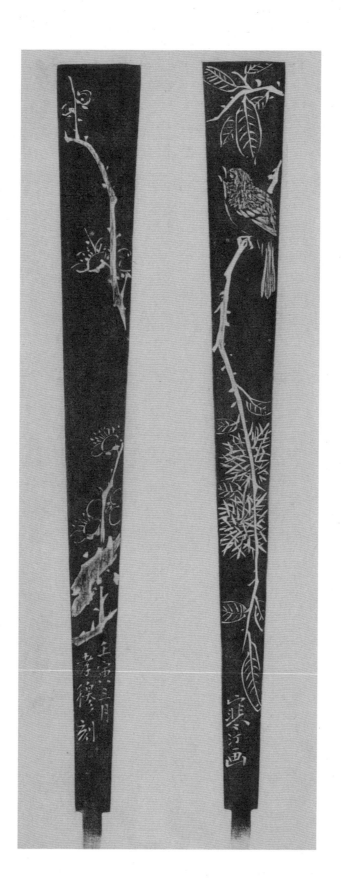

江寒汀画梅花 栖禽图

一九六二年 各纵一九·八厘米 横二·三厘米

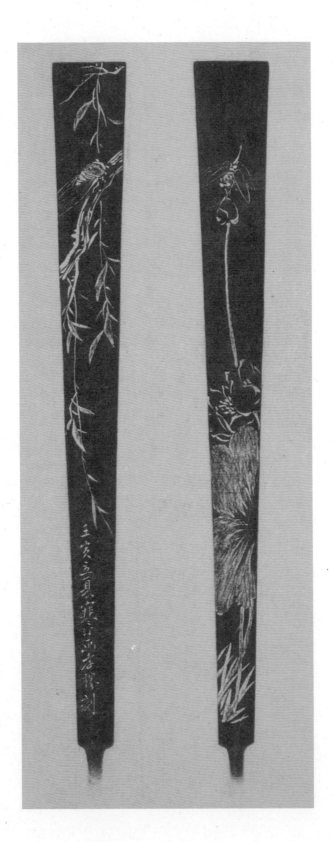

江寒汀画柳枝鸣蝉 荷花蜻蜓
一九六二年 各纵一八厘米 横二厘米

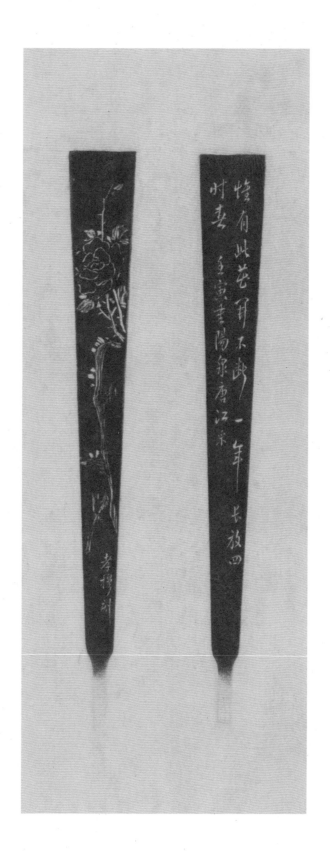

江南频书『惟有此花开不断，一年长放四时春』并画月季

一九六二年 各纵二三·三厘米 横一·八厘米

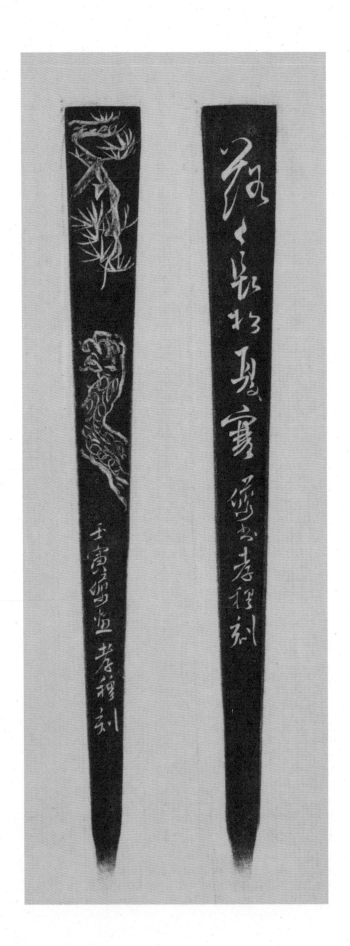

陆俨少书『落落长松夏寒』并画苍松

一九六二年 各纵一九·五厘米 横二厘米

钱瘦铁书金农诗并画古梅（王一平上款）

一九六二年 各纵一八·五厘米 横一·九厘米

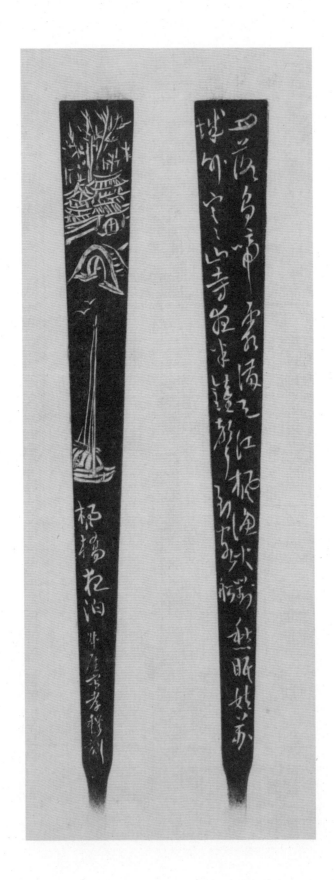

钱瘦铁书《枫桥夜泊》诗并画枫桥夜泊图

一九六二年 各纵一八厘米 横二厘米

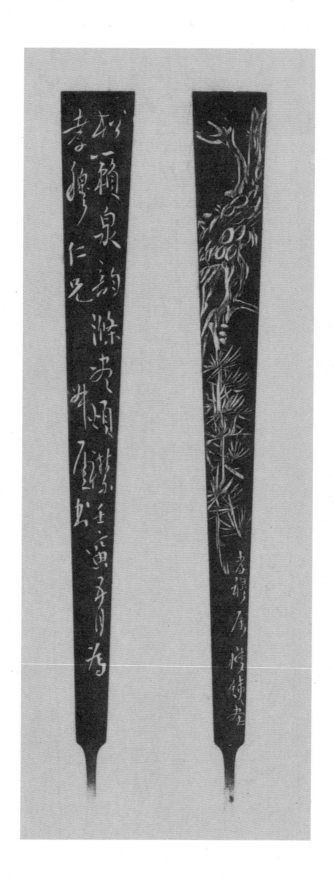

钱瘦铁书 『松籁泉韵，涤尽烦襟』并画松

一九六二年 各纵一七·五厘米 横二厘米

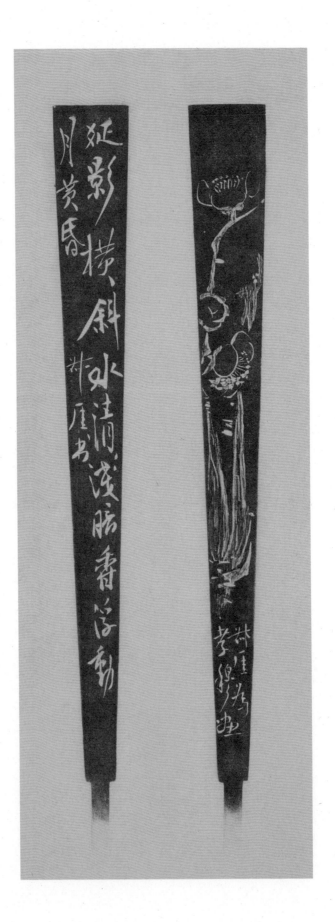

钱瘦铁书 『疏影横斜水清浅，暗香浮动月黄昏』 并画梅花

一九六二年　各纵一八厘米　横二·一厘米

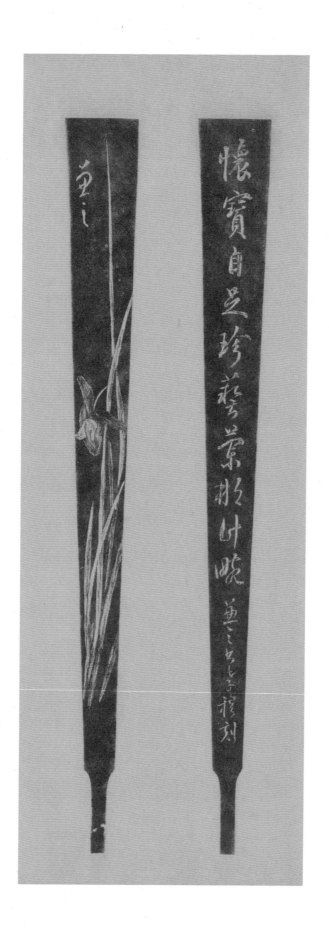

沈剑知书 『怀宝自足珍，艺兰那计畹』 并画兰花

一九六二年 各纵一七・三厘米 横二厘米

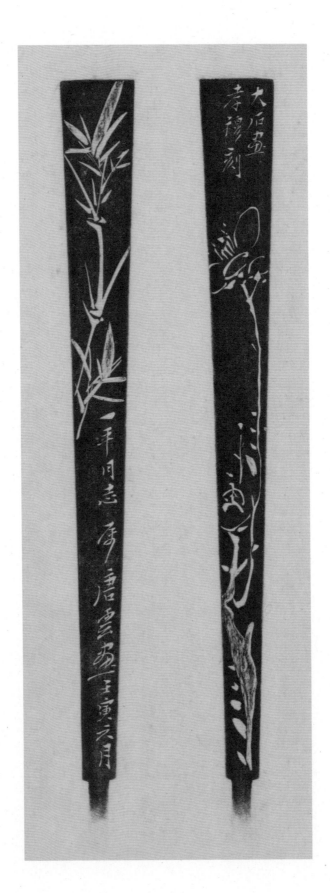

唐云画梅 竹 （王一平上款）

一九六二年　各纵一八·五厘米　横二厘米

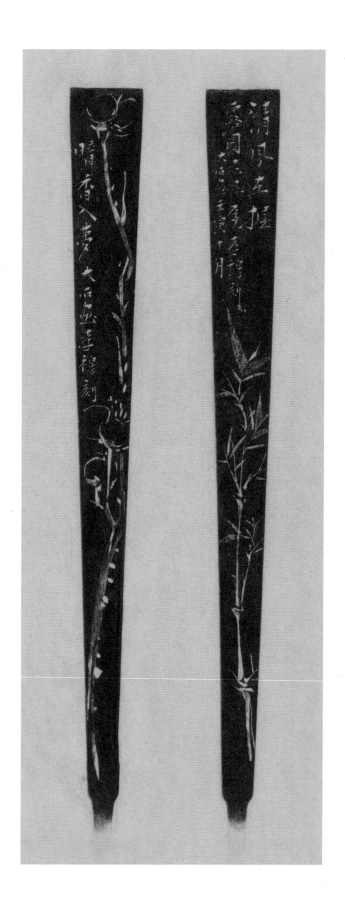

唐云画梅 竹 （叶潞渊上款）

一九六二年 各纵一八·五厘米 横二厘米

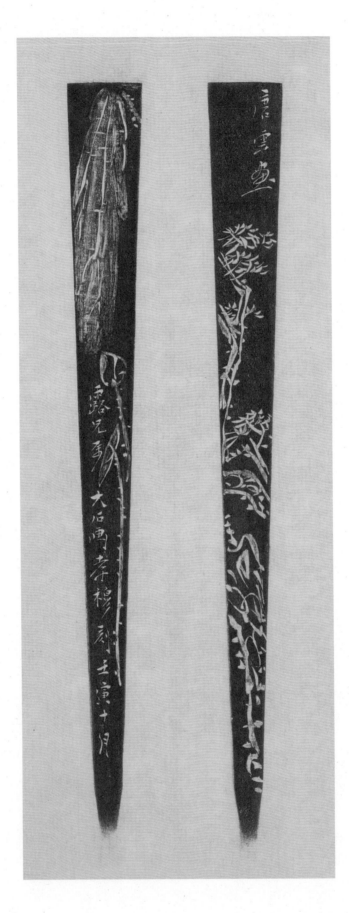

唐云画荷花 劲松

一九六二年 各纵一九厘米 横二厘米

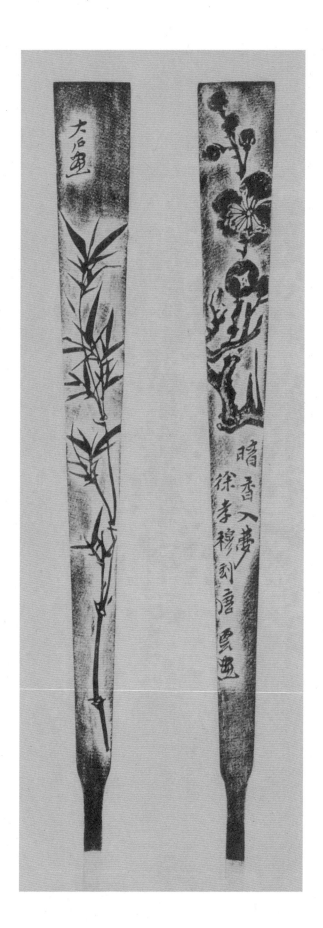

唐云画梅 竹（留青）

一九六二年 各纵一八·五厘米 横二·一厘米

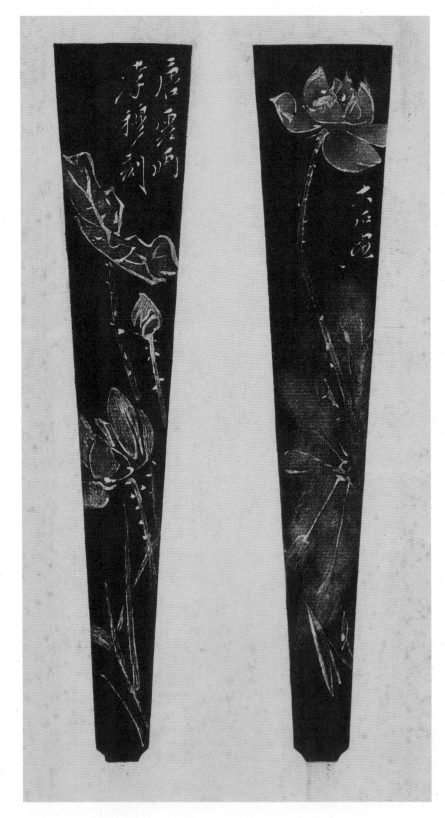

唐云画荷花

一九六二年 各纵一八·八厘米 横三·八厘米

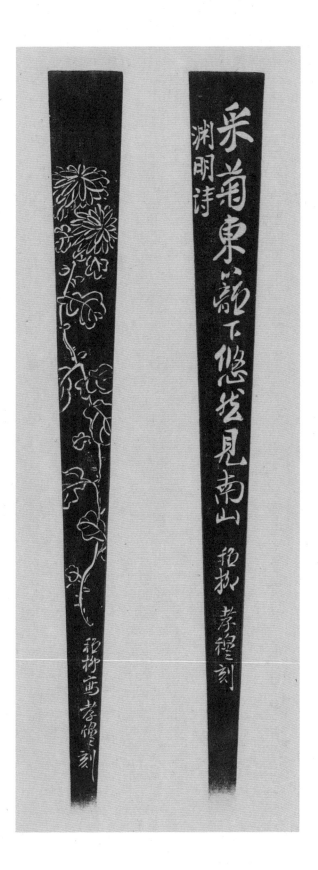

谢稚柳书陶渊明诗句并画菊花

一九六二年 各纵一九厘米 横二·一厘米

陈文无书　『诗如孟六文欧九，友是墙东屋瀼西』　来楚生画游鱼

一九六二年　各纵二〇厘米　横二·三厘米

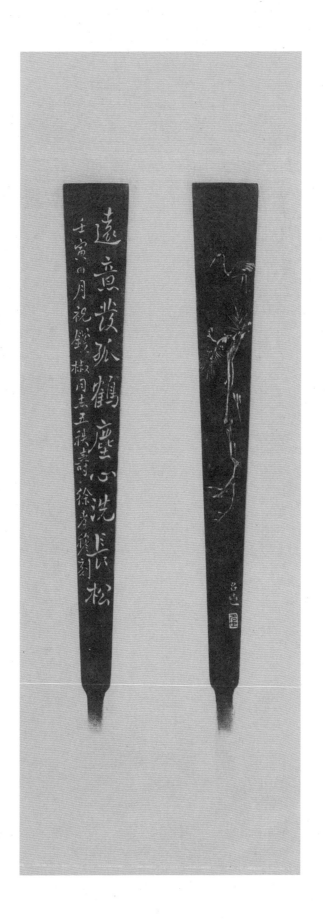

徐孝穆书『远意发孤鹤，尘心洗长松』 承名世画松鹤

一九六二年 各纵二三·五厘米 横一·八厘米

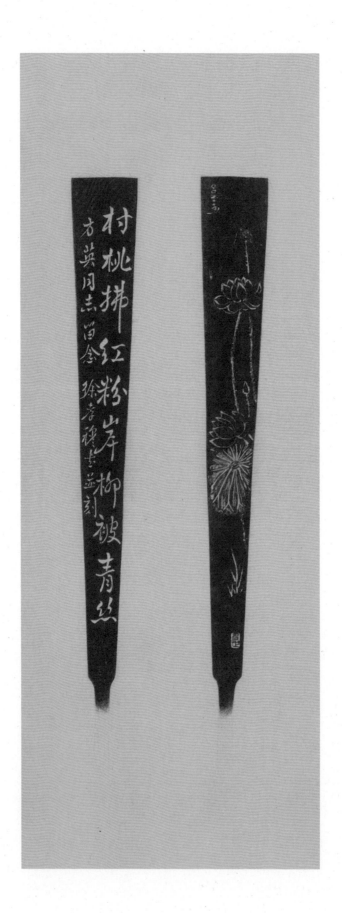

徐孝穆书 『村桃拂红粉，岸柳被青丝』 承名世 画荷花

一九六二年 各纵二三·三厘米 横一·八厘米

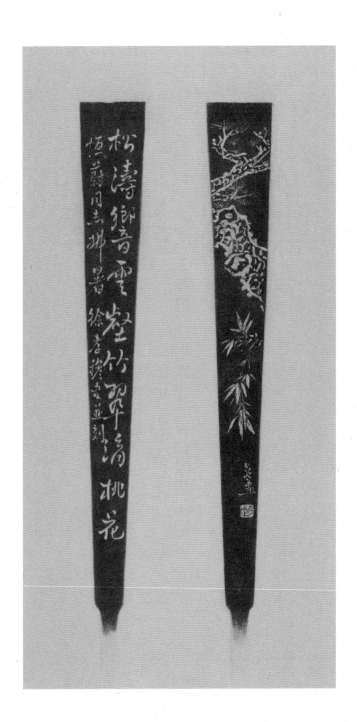

徐孝穆书 『松涛响云壑，竹翠滴桃花』 承名世画松竹

一九六二年 各纵二三·五厘米 横一·八厘米

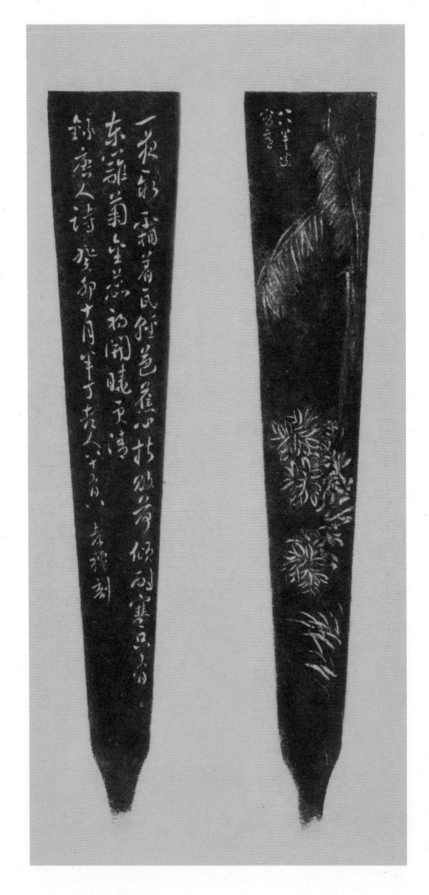

陈半丁书白居易《咏菊》并画芭蕉丛菊
一九六三年　各纵一七·七厘米　横三·六厘米

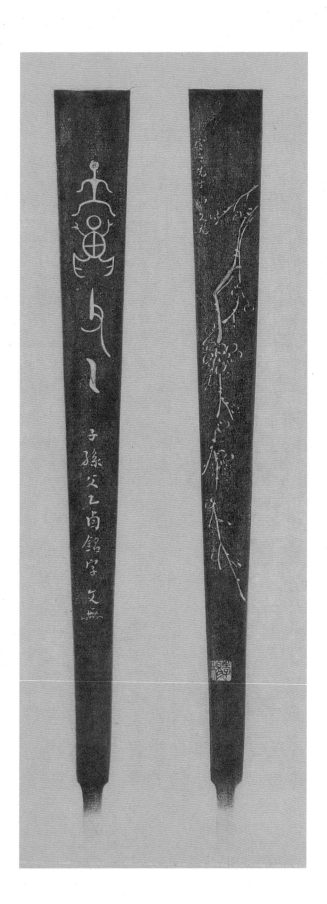

陈文无书子孙父乙卣铭字并画梅花

一九六三年 各纵一八厘米 横二厘米

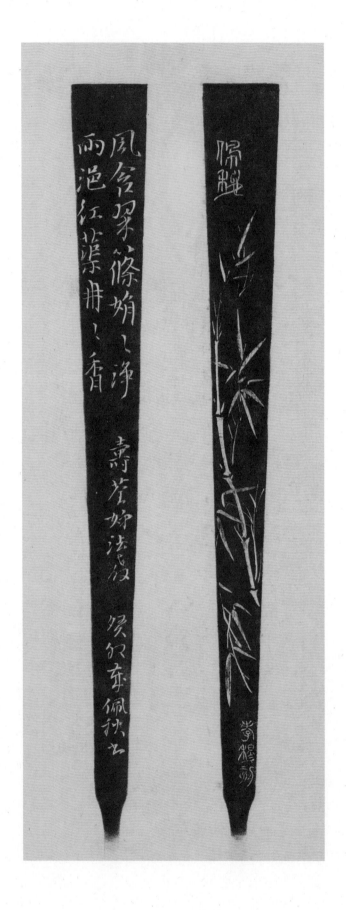

陈佩秋书『风含翠篠娟娟净，雨浥红蕖冉冉香』并画竹

一九六三年　各纵一九厘米　横二·一厘米

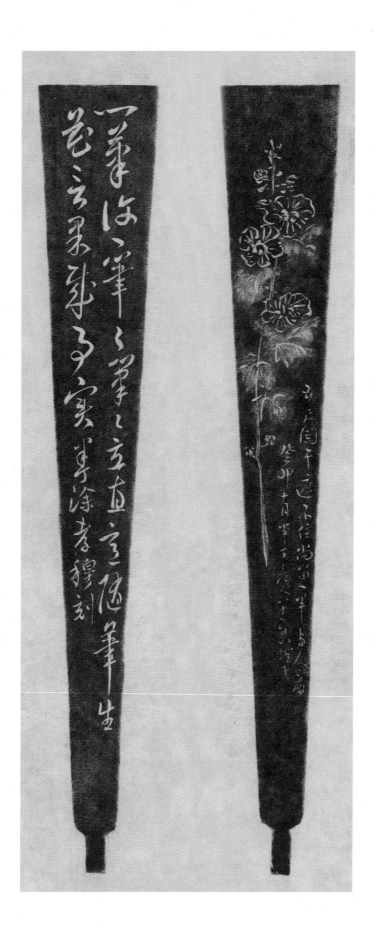

陈半丁书五言诗并画菊花

一九六三 各纵一九·六厘米 横三·二厘米